叹为观"纸"

折纸里的大千世界

叹为观纸工作室　宋安　主编

河南科学技术出版社
· 郑州 ·

U0125525

叹为观纸工作室社教编辑部

执行编辑：孟伟凝

执行策划：宋佩琦

图书在版编目（CIP）数据

叹为观"纸" / 宋安主编. —郑州：河南科学技术出版社, 2022.6
ISBN 978-7-5725-0769-4

Ⅰ. ①叹… Ⅱ. ①宋… Ⅲ. ①折纸－技法(美术) Ⅳ. ①J528.2

中国版本图书馆CIP数据核字(2022)第056725号

出版发行：河南科学技术出版社
　　　　　地址：郑州市郑东新区祥盛街27号　　邮编：450016
　　　　　电话：（0371）65737028　　65788613
　　　　　网址：www.hnstp.cn
策划编辑：梁莹莹
责任编辑：梁莹莹
责任校对：王晓红
装帧设计：张　伟
责任印制：张艳芳
印　　刷：河南博雅彩印有限公司
经　　销：全国新华书店
开　　本：889 mm×1194 mm　1/16　印张：10.5　字数：300千字
版　　次：2022年6月第1版　2022年6月第1次印刷
定　　价：69.00元

序

在古代，织物是相对贵重的物品，在古籍中有很多皇帝赏赐绢等织物多少匹的记录，所以织物在古时是可以当作货币使用的。东汉和帝元兴元年（公元105年）时期蔡伦总结了前人的造纸术，用树皮、麻头、破布旧渔网为原料造纸，并因此封侯，所以他造的纸也叫作"蔡侯纸"。

在蔡伦之前的纸都有什么用途呢？

答案也许就在"灞桥纸"的身上。在西安灞桥出土了一面铜镜，铜镜裹着几层古纸，因年代久远纸已经变成大小80多片，这种纸被定名为"灞桥纸"。由此我们可以得出一个简单结论，纸可以替代"织物"起到包裹的作用。也许包裹物品才是纸被发明最初的意义（请允许我用"也许"这个词，因为历史的迷雾是一个概率的问题）。至少能得出一个结论，纸自从诞生之初就有了立体的性质，包裹是三维立体的，不仅是二维平面的书写或绘画需求，因此折叠是包裹的前奏。

纸的折叠也许从它诞生的第一天就出现了。也可以从纸的另一个用途——书写来说明这一假设，如何在一张没有任何标记的纸上书写得纵横井然有序呢？《虞初新志》中记载"周伯器年九十，修《杭州志》，灯下书蝇头字，界画乌阑，不折纸为范，毫发不爽"。这段信息说明古人书写之前会先折叠出间距同等的折痕，然后再挥毫书写锦绣文章。又因此纸的折叠就成了书写的前奏。

接近现代定义的"折纸"是如何出现的呢？《警世通言》中记载"乐和一心忆着顺娘，题诗一首：嫩蕊娇香郁未开，不因蜂蝶自生猜。他年若作扁舟侣，日日西湖一醉回。乐和将此诗题于桃花笺上，折为方胜，藏于怀袖"。这是说名叫乐和的男子在印有桃花的信笺上写了一首诗，然后折叠成了"方胜"，欲送给心仪的女子。"胜"最早记录于《山海经》，是西王母头上的发饰。此后"方胜"广泛用于各种工艺品装饰上，是我们民族常用吉祥纹饰，造型大抵就是两个菱形中间融合的样子。在《西厢记》《六十种曲紫箫记》《石点头》《花月痕》《海上尘天影》《荡寇志》《清稗类钞》《隋唐演义》《今古奇观》《警世通言》《醒世恒言》《女仙外史》等古籍中出现折纸为方胜的记录里，这种写在信笺上，后折叠成方胜的方式多用在书信往来，特别是男女之间倾诉爱慕的信笺中。因此折叠成了表达爱慕的前奏。

以上提到的三个前奏是我对折纸起源的一些个人想法，因为喜欢书，爱看古籍，也从书籍中找到了我热爱的折纸的踪迹，这个追寻探索的过程充满了欣喜和乐趣。

如今折纸爱好者和折纸艺术家的作品可以分为仿折和原创。所谓仿折，就是按照原创作者的教程复制出一样的，只要能看懂折图并且折叠准确就会得到折叠的乐趣。如果再加入一些整形的经验和技巧，就可以趋近完美。仿折是人人都可以参与的"乐趣"。原创就要难很多，从考虑整体的形态入手，或是从分支的设定，抑或是从折纸基本型开始自己的创作，这个过程中剪刀是不能用的，不能剪掉和添加，是有一定难度的创作，也是折纸的乐趣之一。

本书是叹为观纸工作室第一本在中国正式出版的原创折纸图书，也是国内第一部由中国折纸设计师共同完成的作品集。书中的折纸作者在国内折纸界都是具有代表性的，其作品能够代表我们国内的整体原创水平，也正因如此，我们把它定义为"启元"。由于篇幅有限还有很多优秀作品没有收录其中，在今后的岁月里我们会陆续出版发行中国纸艺术系列丛书，将更多优秀作品分享给亲爱的读者朋友们。

叹为观纸工作室成立于2008年，是一个全国性的纸艺爱好者团体，也是国内成立最早的纸艺术团体之一。叹为观纸工作室精通刻绘、折纸、纸模、纸雕、纸塑、帕吉门、衍纸、糊纸等多个纸艺门类。

叹为观纸工作室多次在国内和国际展出：受日本纸艺协会邀请参加第六届国际东京纸艺展（历届第一次邀请中国籍原创作者）；受邀参加"大国工匠——中国传统手工艺展"（米兰-伦敦-牛津），海南三亚大型纸艺装置展，北京798艺术区大型纸艺装置展，北京前门北京坊"和纸展"纸艺装置展，加拿大温哥华熊猫大型纸艺装置展。

工作室的纸艺术作品被国际专业纸艺类书刊收录：《折纸探侦团》（日本）、《英国折纸协会BOS会刊》、《美国折纸协会年刊》、《以色列国际折纸大会年册》、《捷克折纸协会年刊》、《西班牙折纸协会年刊》。实体作品被收藏于日本艺术馆：受国际折纸协会理事长小林一夫邀请，作品永久陈列在其博物馆内。作为特邀嘉宾（历届唯一中国籍艺术家）参加法国里昂第十二届国际折纸大会；以色列折纸大会特邀嘉宾；西班牙折纸大会特邀嘉宾。受邀担任电影《星空》和《妖猫传》的纸艺术指导等。

在国内外先后原创、编著、翻译、参与出版的纸艺图书有：《吉泽章的经典折纸艺术》、*One Water One World*、*Amazing Origami*、*Origami Moments*、《故宫国宝纸艺书·玉兔捣药动态纸模型》、《折纸变变变：用手绘让折纸大变身》、《川畑文昭超造型动物折纸》、《唯美手作花学堂：索拉花基础技法与创意应用》、《立体构成：三谷纯的弧线立体折纸之美》、《折纸女皇——布施知子的折纸艺术》等。

特别感谢：

叹为观纸工作室成员：宋安、孟伟凝、宋佩琦、陈晓、赵戍元、赖嘉伟、李光基、吴日欣、张泽豪。

特约校稿老师（排名不分先后）：娄旭、李新民、刘晓彤、关健。

叹为观纸工作室 宋安

2020.12.25

创作者名单

作品名称	设计	绘图
方胜	关 健	孟伟凝
花球	赵戌元	孟伟凝
汉服	宋佩琦	宋佩琦
平面蝴蝶	李嘉辉	徐 涛
狮子	郭 嵩	郭 嵩
海象	郭 嵩	郭 嵩
兔子摩尔与莱丝	李嘉辉	赵 晖
京巴犬	孟伟凝	孟伟凝
熊猫	陈 晓	陈 晓
老鼠	孟伟凝	孟伟凝
麻雀	孟伟凝	孟伟凝
翻车鲀	刘世祥	刘世祥
蝴蝶鱼	刘世祥	刘世祥
犀牛	陈 晓	陈 晓
狐狸回眸	李嘉辉	徐 涛
锦鲤	孟伟凝	孟伟凝

作品名称	设计	绘图
印第安酋长	林 原	林 原
褐马鸡	孟伟凝	孟伟凝
公牛	陈 晓	陈 晓
福字	郭 嵩	郭 嵩
翼龙	张泽豪	陈 晓
骑士	陈 晓	陈 晓
雨中漫步	陈 晓	陈 晓
濑尿虾	孟伟凝	孟伟凝
猴子	陈 晓	陈 晓
鲨鱼	孟伟凝	孟伟凝
月鱼	孟伟凝	孟伟凝
棘龙	吴日欣	吴日欣
戟龙	陈 晓	陈 晓
麒麟	李昌祺	李昌祺
龙	李昌祺	李昌祺
猪八戒	刘 圣	刘 圣
关羽	刘 圣	刘 圣

目　录

折纸符号

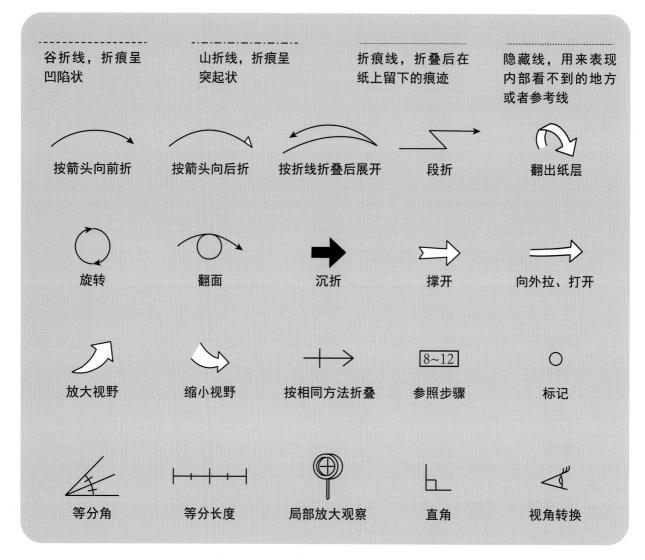

谷折线，折痕呈凹陷状

山折线，折痕呈突起状

折痕线，折叠后在纸上留下的痕迹

隐藏线，用来表现内部看不到的地方或者参考线

按箭头向前折　　按箭头向后折　　按折线折叠后展开　　段折　　翻出纸层

旋转　　翻面　　沉折　　撑开　　向外拉、打开

放大视野　　缩小视野　　按相同方法折叠　　参照步骤　　标记

等分角　　等分长度　　局部放大观察　　直角　　视角转换

在本书中，每个作品都有折痕展开图（Crease Patterns），简称 CP 图，是指根据一个完成的折纸作品展开后在纸上留下的折痕绘制的图。根据 CP 图可以看到折纸的结构和分支布局，有一定经验也可以根据 CP 图直接折叠出来。CP 图下方标注了推荐用纸大小和折叠完成的成品尺寸。

作品描述中有难度标识，从易到难由五角星的个数体现。难度最低为"★☆☆☆☆"标识，依此类推，难度最高为"★★★★★"标识。建议从易到难循序渐进体会折纸的乐趣。

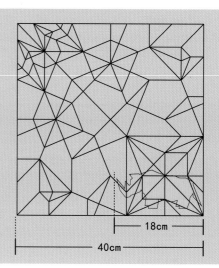

18cm

40cm

折纸技巧

谷折
正面合拢，折
痕呈凹陷状。

山折
背面合拢，折
痕呈突起状。

段折
连续的山折谷
折交替。

两面一起段折

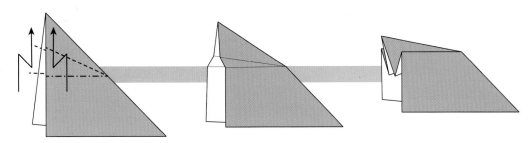

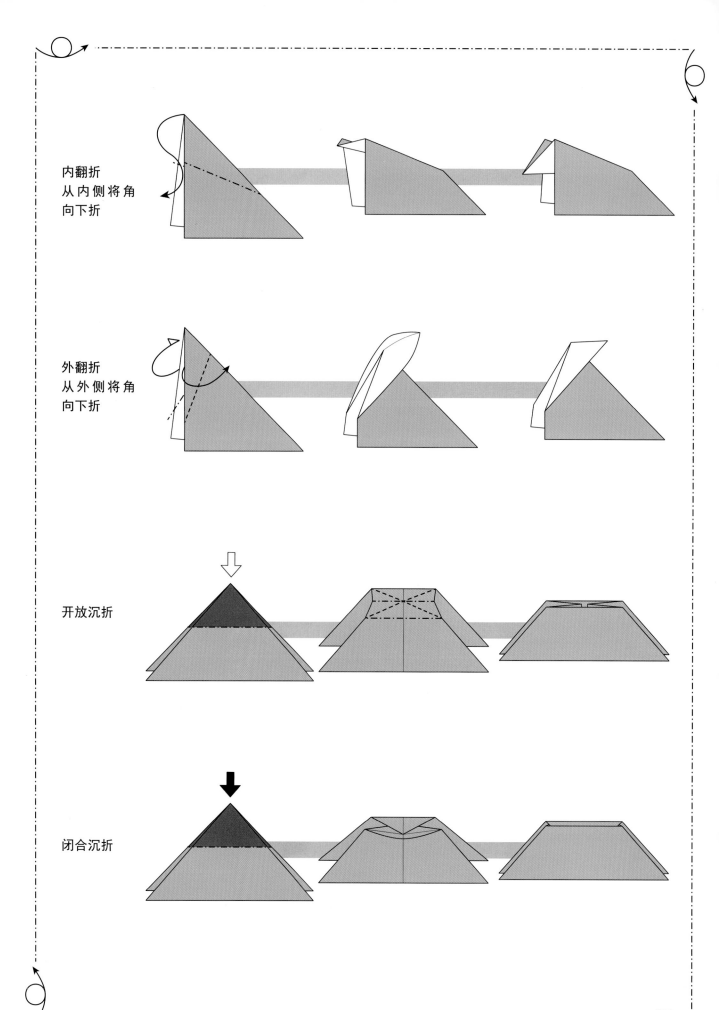

内翻折
从内侧将角
向下折

外翻折
从外侧将角
向下折

开放沉折

闭合沉折

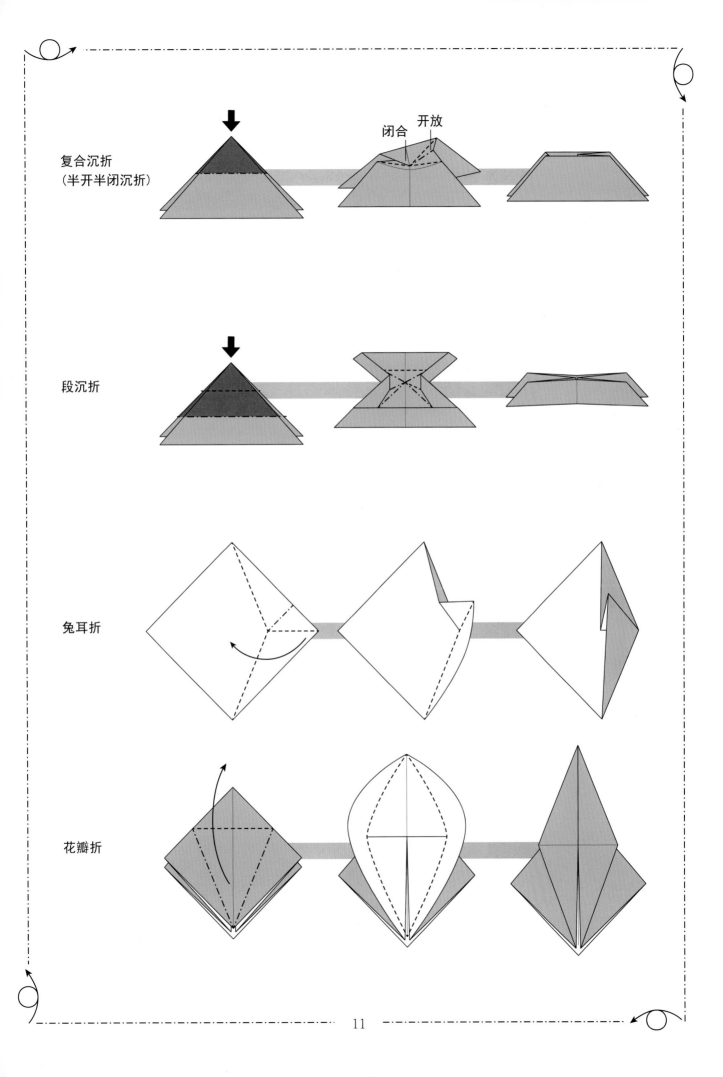

复合沉折
（半开半闭沉折）

闭合 开放

段沉折

兔耳折

花瓣折

作品彩图

扫一扫
观看视频教程

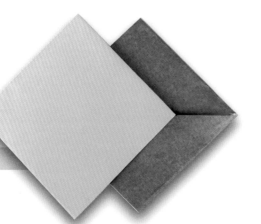

方胜 p.18

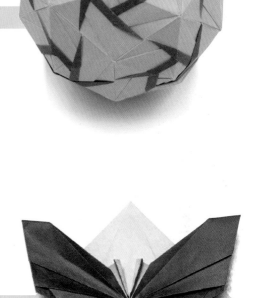

花球 p.19

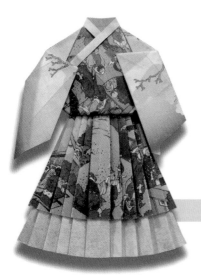

扫一扫
观看视频教程

汉服 p.21

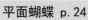

平面蝴蝶 p.24

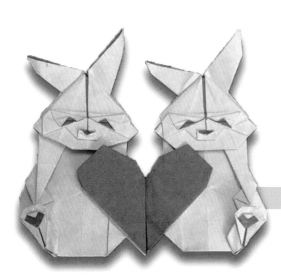

兔子摩尔与莱丝 p.28

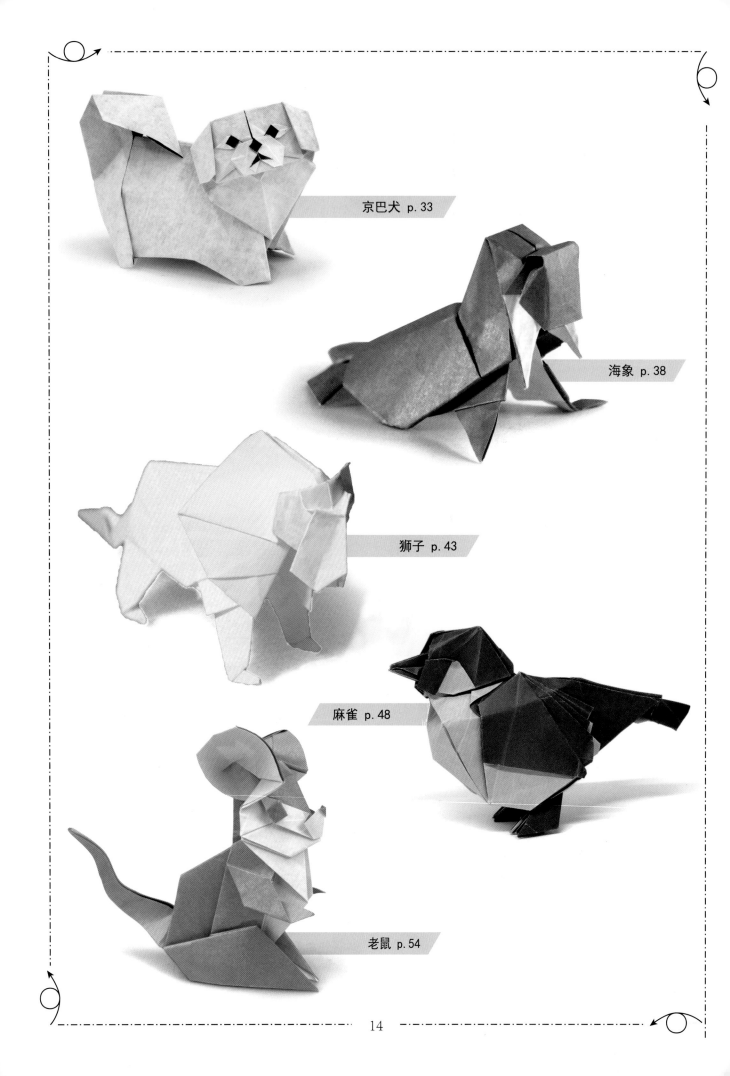

京巴犬 p. 33

海象 p. 38

狮子 p. 43

麻雀 p. 48

老鼠 p. 54

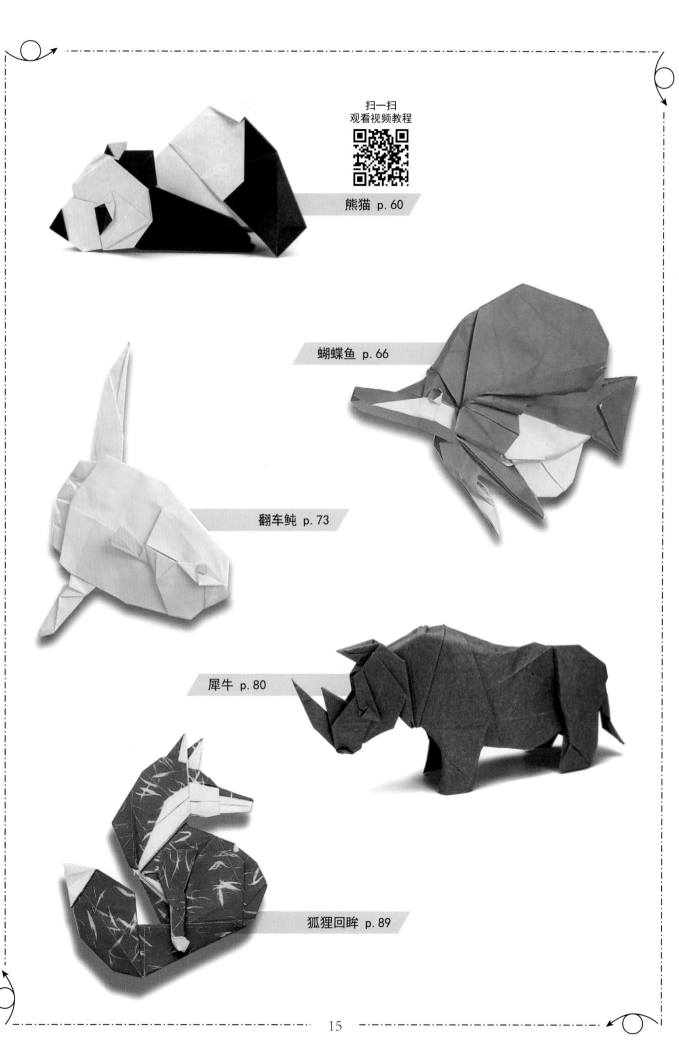

扫一扫
观看视频教程

熊猫 p.60

蝴蝶鱼 p.66

翻车鲀 p.73

犀牛 p.80

狐狸回眸 p.89

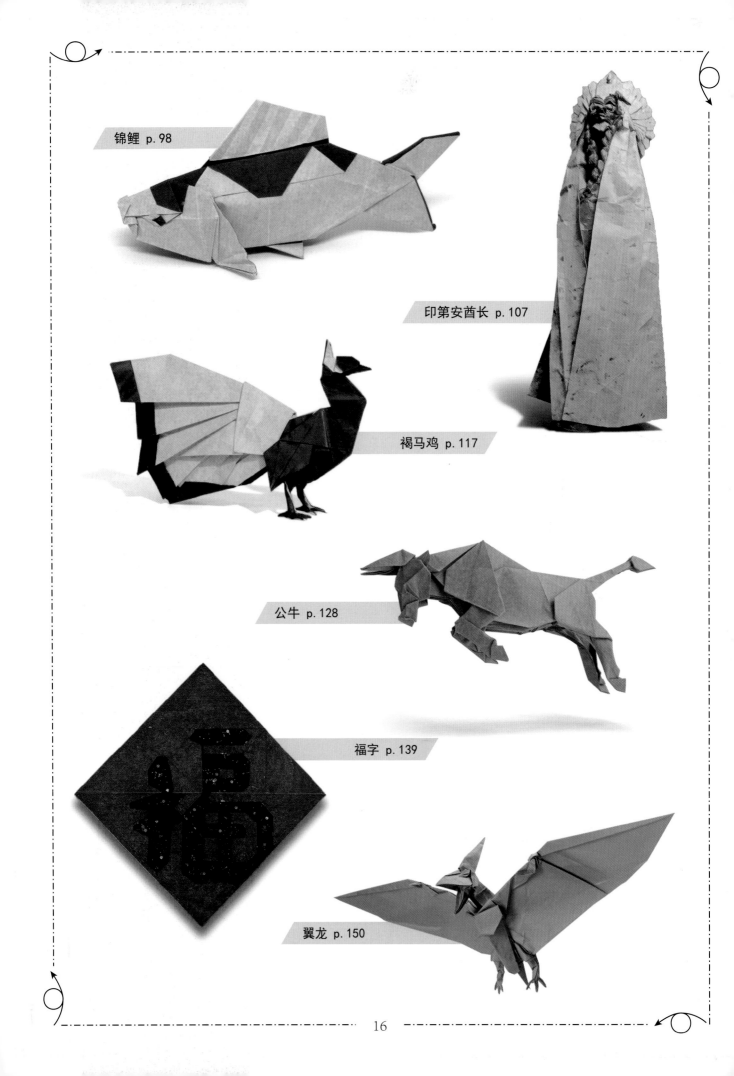

锦鲤 p.98

印第安酋长 p.107

褐马鸡 p.117

公牛 p.128

福字 p.139

翼龙 p.150

折纸教程

方胜

"胜"在《山海经》中是西王母头上的发饰,自古代就有文人将书信折叠成两个方形重叠的形状,名曰"方胜"。元代王实甫的《西厢记》里有"把花笺锦字,叠做个同心方胜儿"。距今已有七百多年历史,这是能找到有确切记载的折纸记录,也是折纸文化在中国古代的传统应用形式。

本作品推荐使用15cm×20cm、正反不同颜色的长方形纸来制作。

折叠难度:★☆☆☆☆

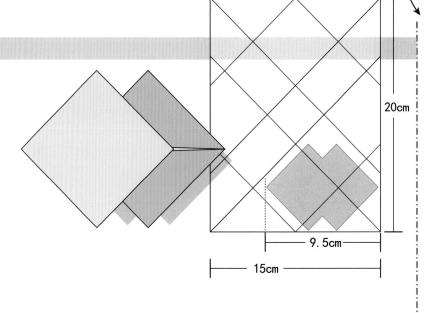

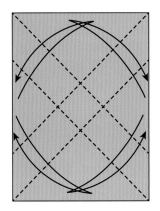

1. 等分纸的4个直角做折痕。

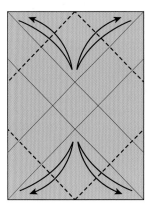

2. 按折线做折痕。

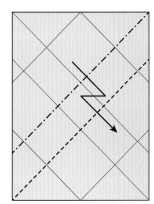

3. 段折。

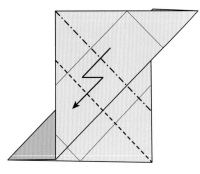

4. 段折。

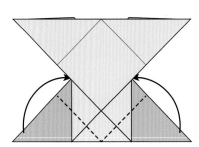

5. 按折线向上谷折。

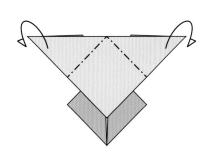

6. 按折线向后山折。

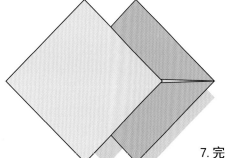

7. 完成。

扫一扫
观看视频教程

花球

这颗花球的花纹，是设计者在参加中国科学院生物物理研究所活动时获得的灵感，在前人花球的基础上修改而来，做出的成品更加圆润。

本作品推荐使用30张边长10cm、正反不同颜色的正方形纸来制作。

折叠难度：★☆☆☆☆

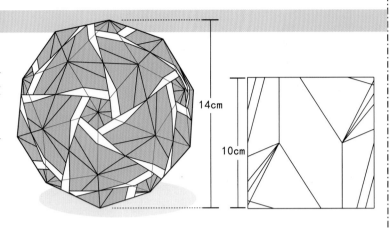

14cm
10cm

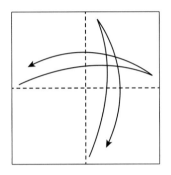

1. 边与边对折做折痕。

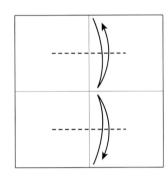

2. 按折线做折痕。

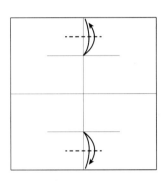

3. 按折线做折痕。

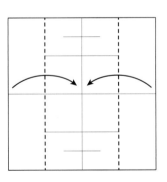

4. 两边向中线对齐折叠。

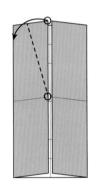

5. 按折线谷折。

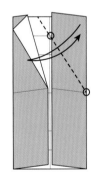

6. 连接〇点做折痕。

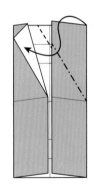

7. 内翻折。

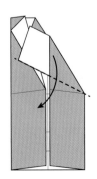

8. 按折线向下谷折。

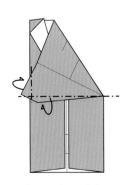

9. 按折线向后山折。

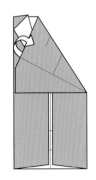

10. 将下层的纸翻到顶层。

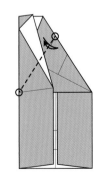

11. 连接〇点做折痕。

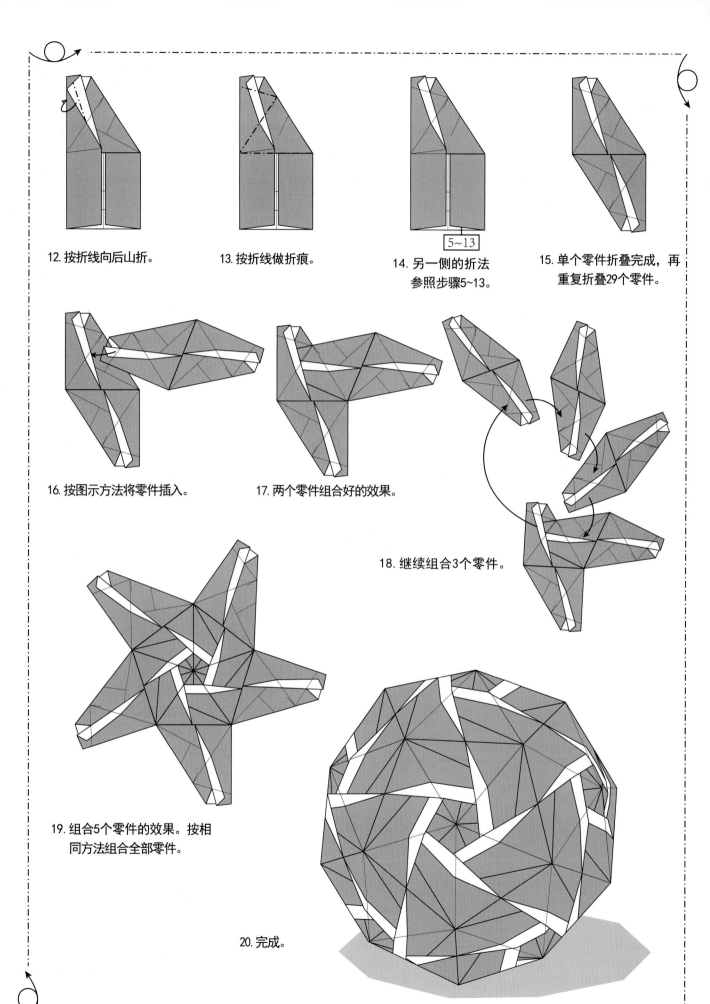

12. 按折线向后山折。

13. 按折线做折痕。

14. 另一侧的折法
参照步骤5~13。

5~13

15. 单个零件折叠完成，再
重复折叠29个零件。

16. 按图示方法将零件插入。

17. 两个零件组合好的效果。

18. 继续组合3个零件。

19. 组合5个零件的效果。按相
同方法组合全部零件。

20. 完成。

汉服

汉服不仅是汉民族的传统服饰，更是中华民族的传统文化的重要组成部分。此作品采用了上衣和下裳分别折好再组合的设计，因此有更多自由搭配的空间。难点在于下裳的处理，但只要反复练习，就可以折出理想的效果。推荐选用两张正反不同颜色的纸制作，会有更好的效果。

本作品推荐使用2张边长15cm、正反不同颜色的正方形纸来制作。

折叠难度：★★☆☆☆

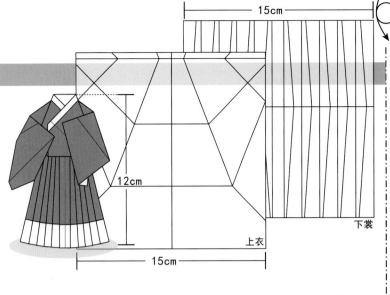

1. 取上衣用纸，边与边对折做折痕。

2. 边缘向中线对齐做折痕。

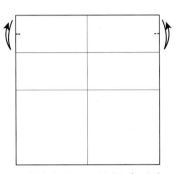

3. 边缘向步骤2的折痕对齐折叠，只保留两侧边缘折痕。

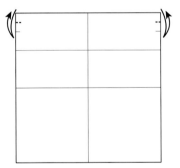

4. 边缘向步骤3的折痕对齐折叠，只保留两侧边缘折痕。

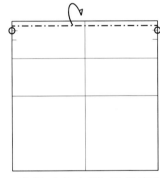

5. 边缘对齐步骤4的折痕向后山折。

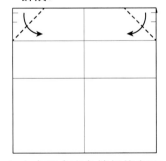

6. 上方两个直角按折线向下谷折。

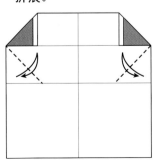

7. 按折线做折痕。

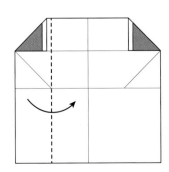

8. 左侧边缘向中线谷折。

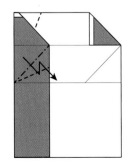

9. 按折线段折后上方顺势压平。

10. 将左侧纸层打开。

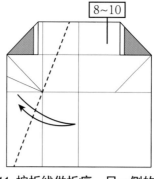

8~10

11. 按折线做折痕，另一侧的折法参照步骤8~10。

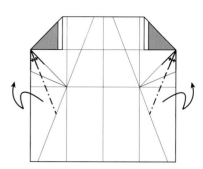

12. 左右两侧等分角做折痕。

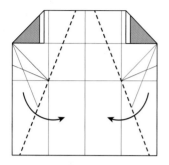

13. 左右两侧沿已有折痕谷折。

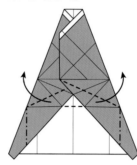

14. 沿折线整理压平。

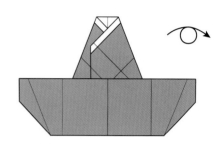

15. 翻面。

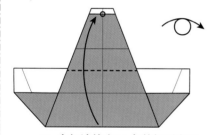

16. 底部边缘向○点谷折后翻面。

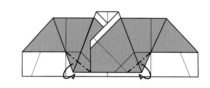

17. 按折线山折。

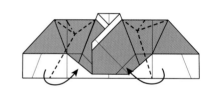

18. 按折线聚合。

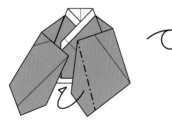

19. 沿折线山折入内侧后翻面。

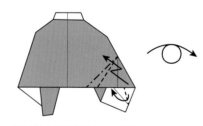

20. 上层按折线段折，下层顺势谷折，翻面。

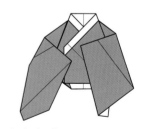

21. 上衣完成。

22. 取下裳用纸，左右边缘对折做出中线折痕，上下边缘对折只保留两侧折痕。

23. 边缘向上一步折痕处对齐折叠，只保留两侧边缘折痕。

24. 边缘向上一步折痕处对齐折叠，只保留两侧边缘折痕。

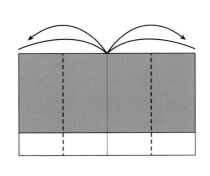

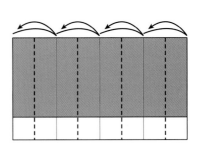

25. 顶部边缘向上一步折痕处对齐谷折。

26. 左右两侧向中心对齐做折痕，将纸4等分。

27. 继续按折线折叠做折痕，将纸8等分。

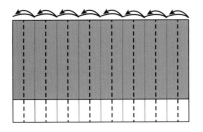

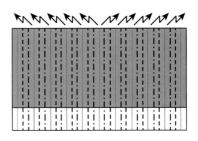

28. 继续按折线折叠做折痕，将纸16等分。

29. 继续按折线折叠做折痕，将纸32等分。

30. 按折线段折。

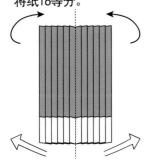

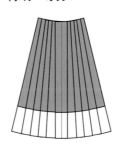

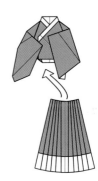

31. 按图示沿中线整理，上半部分向内收拢做成腰口，下半部分向外拉开做成裙摆。

32. 下裳完成。

33. 组合。

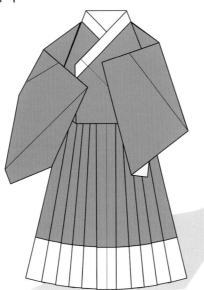

扫一扫
观看视频教程

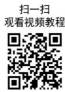

34. 完成。

平面蝴蝶

设计者采用巧妙的方式，通过沉折缩小了底座面积，使蝴蝶的翅膀破框而出，同时使用段折的方式体现出了蝴蝶翅膀上的纹路，颇为生动。折叠过程中有一些沉折和翻折，请注意力度，不要将纸撕破。

本作品推荐使用1张边长30cm、正反不同颜色的正方形纸来制作。

折叠难度：★★★☆☆

14cm

30cm

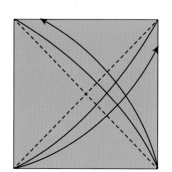

1. 做对角线折痕。

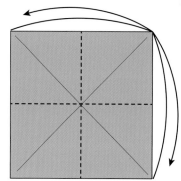

2. 边与边对折做折痕。

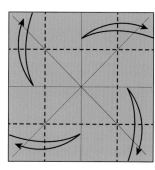

3. 边缘向中线对齐做折痕。

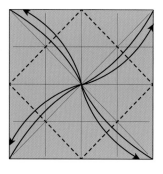

4. 四角向中心对齐做折痕。

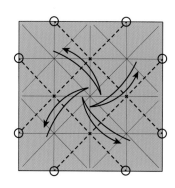

5. 连接○点做折痕。

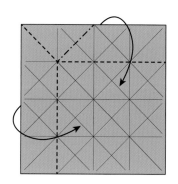

6. 沿折线折叠。

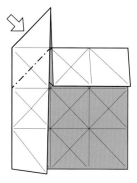

7. 将左上方平行四边形部分开放沉折。

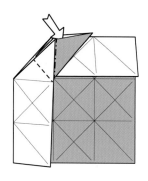

8. 撑开后压平。

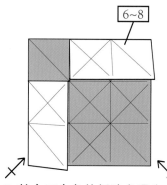

9. 其余三个角的折法参照步骤6~8。

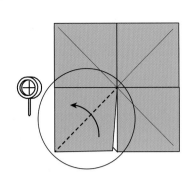

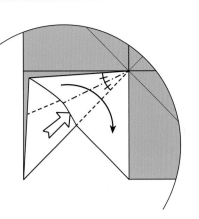

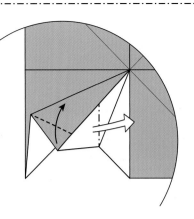

10. 向上谷折，局部放大观察。

11. 按折线向右撑开后压平。

12. 按折痕向右拉开后压平。

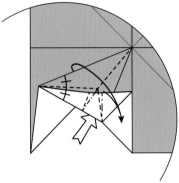

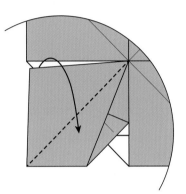

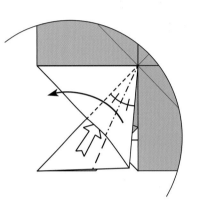

13. 按折线聚合。

14. 向下谷折。

15. 沿角平分线撑开后压平。

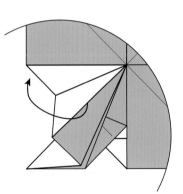

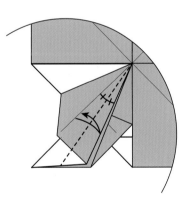

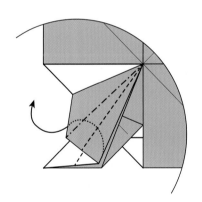

16. 翻出内侧纸层，露出内侧
 的颜色。

17. 等分角做折痕。

18. 内翻折。

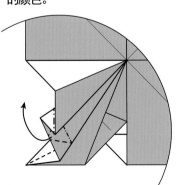

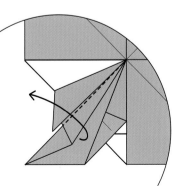

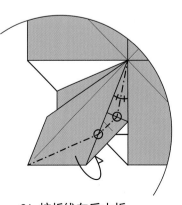

19. 按折线聚合。

20. 向上谷折。

21. 按折线向后山折。

22. 按折痕向右聚合。

23. 向后山折。

24. 按折线向后折，整理翅膀边缘，缩小视野。

10~24

25. 另一侧的折法参照步骤10~24。

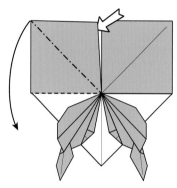

26. 左上角按折线向下折。

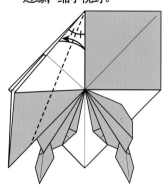

27. 等分角做折痕。

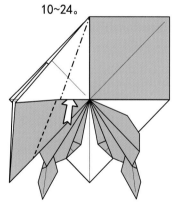

28. 将纸层撑开。

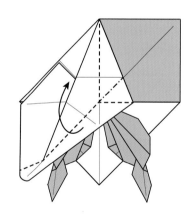

29. 按折线整理后压平。

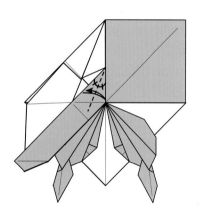

30. 等分角做折痕。

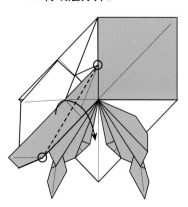

31. 连接〇点向右谷折。

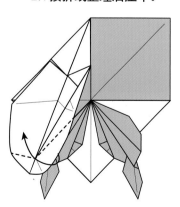

32. 按折线整理后压平。

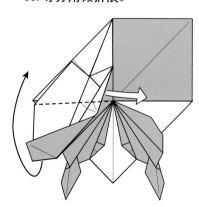

33. 向上谷折，将右侧纸层沿折线向外拉。

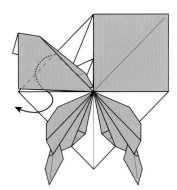

34. 内侧三角形内翻折。

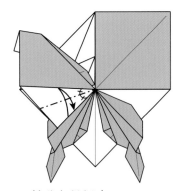

35. 等分角做折痕。

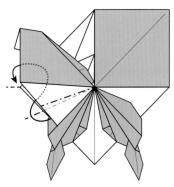

36. 按折线内翻折。

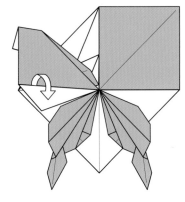

37. 翻折出内侧纸层。

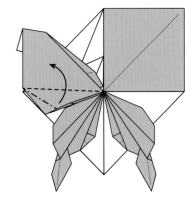

38. 按折线向上撑开后压平。

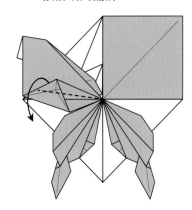

39. 向下谷折。

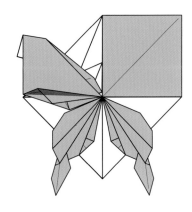

40. 将阴影部分藏入后方。

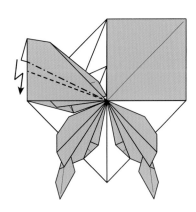

41. 段折。

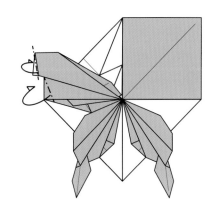

42. 向后山折。

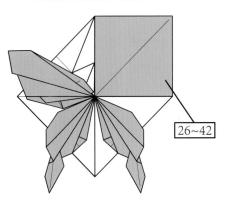

43. 另一侧的折法参照步骤
 26~42。

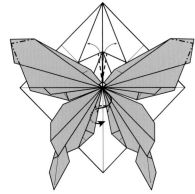

44. 按折线整理翅膀、触角、
 腹部。

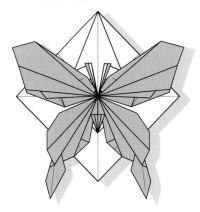

45. 完成。

兔子摩尔与莱丝

设计者将兔子与胡萝卜这两种元素结合，同时按对称的方式再做一个，并进行组合，两只小兔子手中的胡萝卜恰好组成一颗爱心，增加了作品的趣味性及可爱程度。此作品的难点在于头身过渡处的聚合步骤，请仔细观察纸张正反面的纸层关系，根据折痕将其自然压平即可。

本作品推荐使用2张边长25cm、正反不同颜色的正方形纸来制作。

折叠难度：★★★☆☆

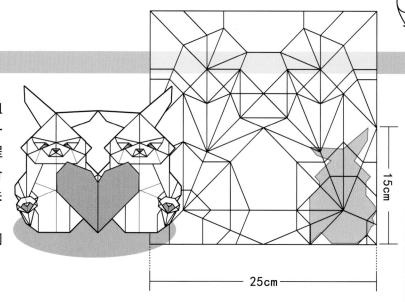

15cm

25cm

1. 边与边对折做折痕。

2. 向后山折。

3. 边缘向中线对齐折叠。

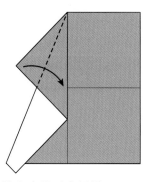

4. 边缘向中线对齐折叠。

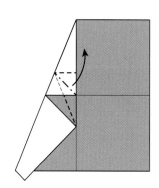

5. 兔耳折。

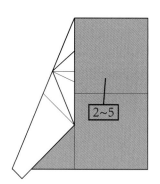

6. 另一侧的折法参照步骤2~5。

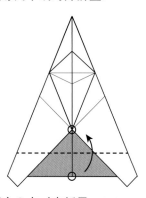

7. 两个〇点对齐折叠。

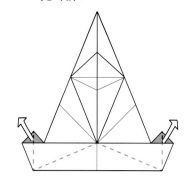

8. 拉出两侧纸层后压平。

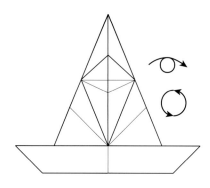

9. 旋转，翻面。

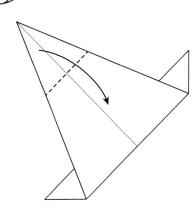

10. 谷折。

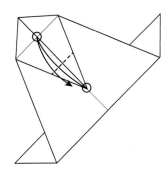

11. ○点对齐做折痕。

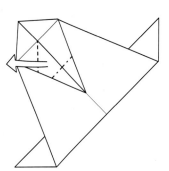

12. 按折线拉开纸层。

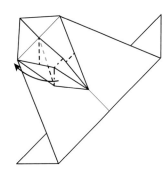

13. 按折线整理聚合。

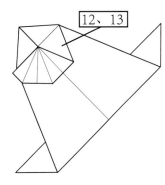

14. 另一侧的折法参照步骤
12、13。

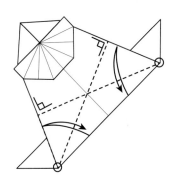

15. 过○点向对边做垂线
折痕。

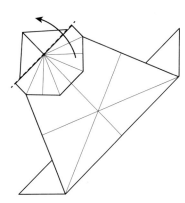

16. 谷折。

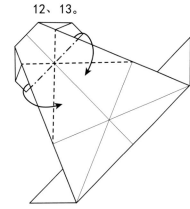

17. 按折线聚合。

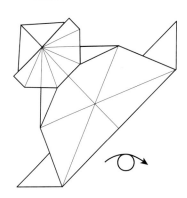

18. 翻面。

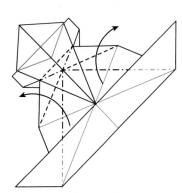

19. 按折线聚合。

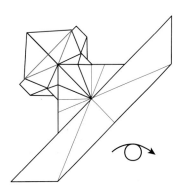

20. 翻面。

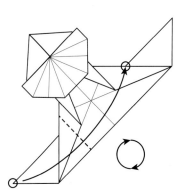

21. 谷折后旋转。

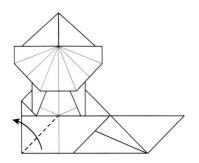

22. 按折线谷折。

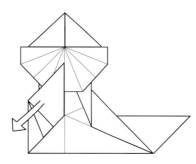

23. 还原至步骤21的状态。

24. 闭合沉折。

25. 翻面。

26. 按折线向下谷折。

27. 按折线整理后压平。

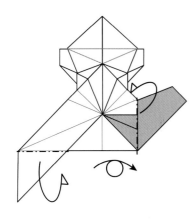

28. 山折后翻面。

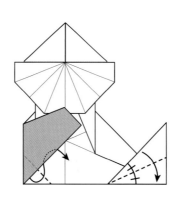

29. 左侧内翻折，右侧按角平
分线谷折。

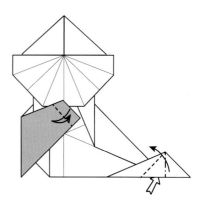

30. 左侧谷折做折痕，右侧
撑开后压平。

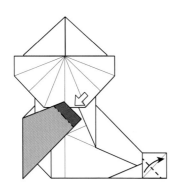

31. 左侧开放沉折，右侧谷折。

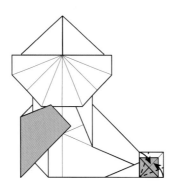

32. 按折线折叠。

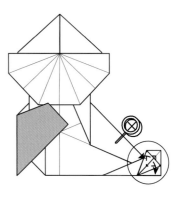

33. 谷折，局部放大观察。

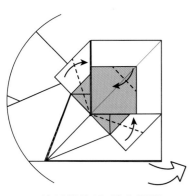

34. 按折线谷折，缩小视野。

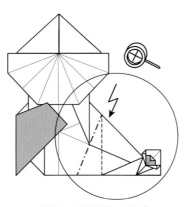

35. 段折，局部放大观察。

36. 拉出内侧纸层。

37. 段折。

38. 向后山折。

39. 向后山折。

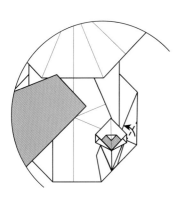

40. 谷折。

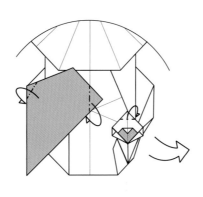

41. 按折线山折，缩小视野。

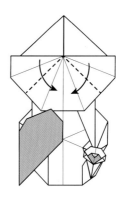

42. 两侧向中线对折。

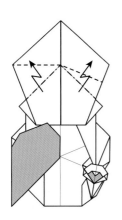

43. 段折。

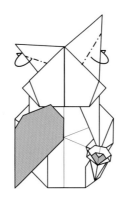

44. 向后山折。

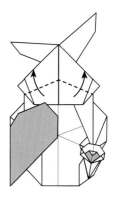

45. 两侧同时向上谷折。

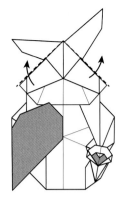

46. 两侧整体向上谷折。

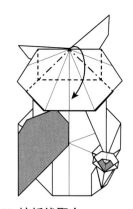

47. 按折线聚合。

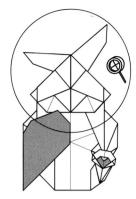

48. 局部放大观察。

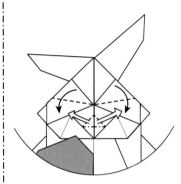

49. 两侧谷折，中间拉开后压平。

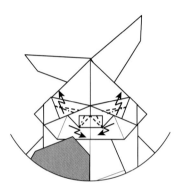

50. 按折线段折，整理出眼睛和鼻子。

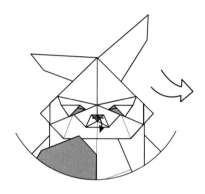

51. 向下谷折鼻子，缩小视野。

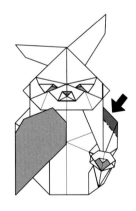

52. 闭合沉折。

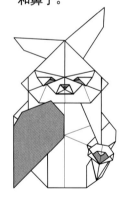

53. 完成。

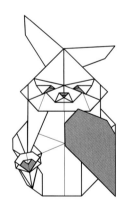

54. 用左右对称的方式再做一个。

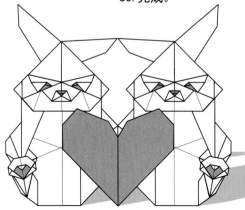

55. 组合后的效果。

京巴犬

京巴犬是一种活泼可爱的小型犬类。此作品着重用双色结构表现出了京巴犬的面部特征，用纸层转换做出了深色的眼睛、鼻子和嘴巴，而身体则采用了非常简洁的结构和外观，使整体结构疏密结合，表现出了京巴犬多毛的可爱形态。

本作品推荐使用1张边长25cm、正反不同颜色的正方形纸来制作。

折叠难度：★★★☆☆

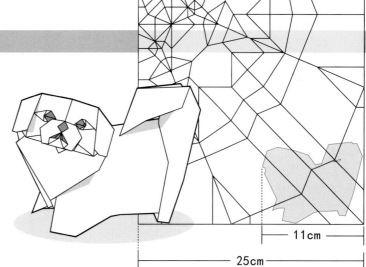

11cm

25cm

1. 做对角线折痕。

2. 两边向中线谷折。

3. 等分角做折痕，在○点处做折痕标记即可。

4. ○点对齐做折痕。

5. ○点对齐做折痕。

6. ○点对齐做折痕。

7. 局部放大观察。

8. 过○点谷折做垂线折痕。

9. 按折线段折，同时下面的角向上拉。

10. 按折线向左折。

33

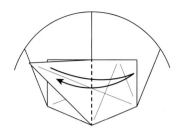

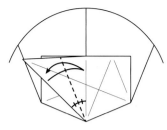

11. 将阴影部分纸层拉出，同时按折线向上折。

12. 按折线谷折做折痕。

13. 等分角做折痕。

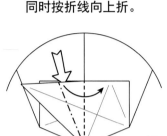

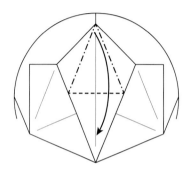

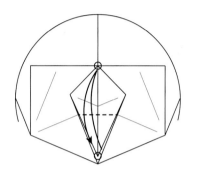

14. 撑开后向右压平。

15. 花瓣折。

16. ○点对齐做折痕。

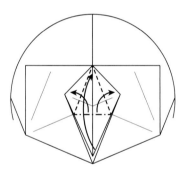

17. 下面的角向上折，同时中间向两边打开。

18. ○点对齐做折痕。

19. 过○点向右折。

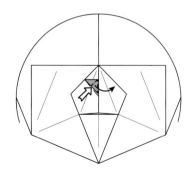

19、20

20. 左边按折线向右折，中间段折。

21. 另一侧的折法参照步骤19、20。

22. 撑开后向右压平。

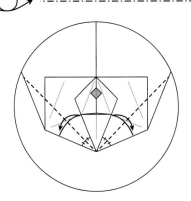

23. 等分角做折痕。

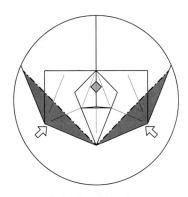

24. 阴影部分开放沉折。

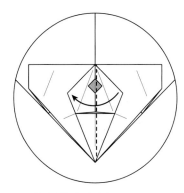

25. 按折线向左折。

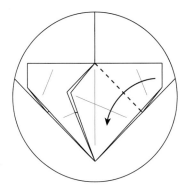

26. 按折线向下折。

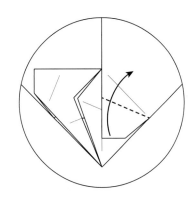

27. 按折线向上折。

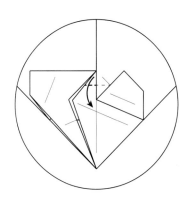

28. 内侧角按折线向下折。

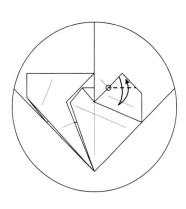

29. 过○点做折痕。

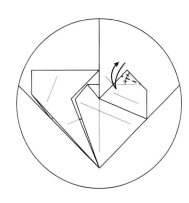

30. 等分角做折痕。

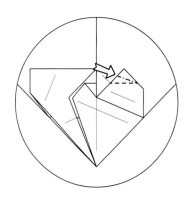

31. 按折线从中间撑开压平。

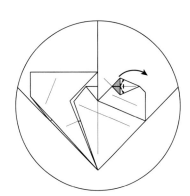

32. 按折线向右折。

33. 按折线向右折。

34. 另一侧的折法参照步骤25~33。

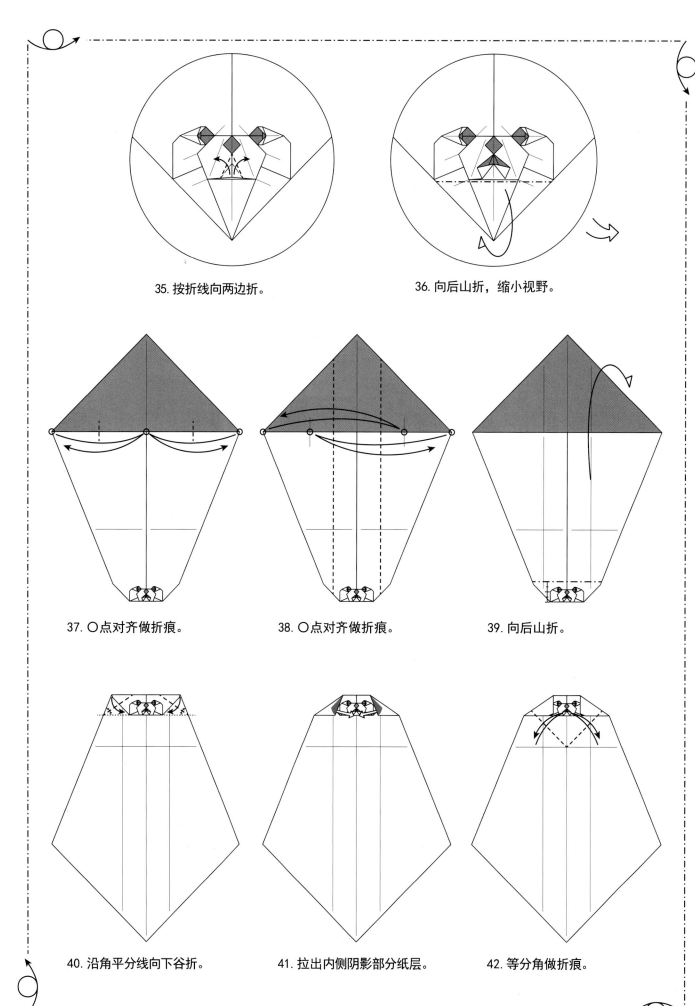

35. 按折线向两边折。

36. 向后山折，缩小视野。

37. ○点对齐做折痕。

38. ○点对齐做折痕。

39. 向后山折。

40. 沿角平分线向下谷折。

41. 拉出内侧阴影部分纸层。

42. 等分角做折痕。

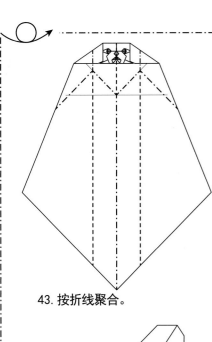

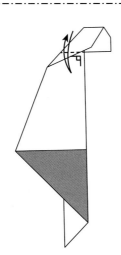

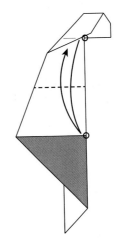

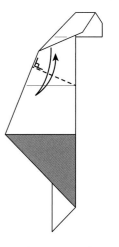

43. 按折线聚合。

44. 按折线做折痕。

45. 两个○点对齐做折痕。

46. 按折线做折痕。

47. 等分角做折痕，然后返回到
步骤43的状态。

48. 按折线聚合。

49. 向下谷折。

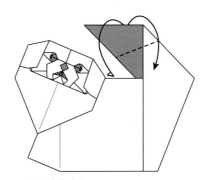

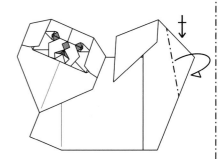

50. 向后山折，后侧按相同方
法折叠。

51. 外翻折。

52. 向后山折，后侧按相同方
法折叠。

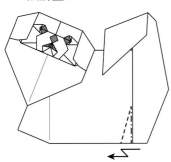

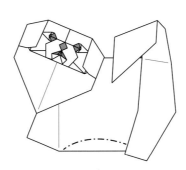

53. 段折。

54. 按折线立体化整形。

55. 完成。

海象

海象最大的特色就是它的两颗大大的门牙，此作品采用了双色的设计突出了这一特征。此外海象的头部采用了类似纸箱的立体设计，在前肢的位置锁定，折制的过程中需要特别注意。

本作品推荐使用1张边长20cm、正反不同颜色的正方形纸来制作。

折叠难度：★★★☆☆

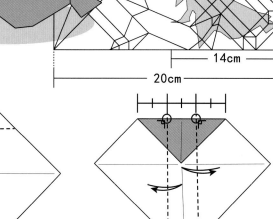

14cm

20cm

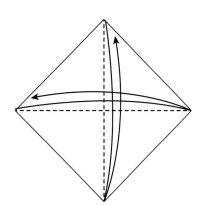

1. 做对角线折痕。

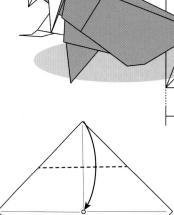

2. 向下谷折。

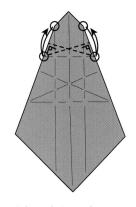

3. 过〇点按折线做谷折折痕。

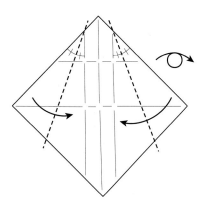

4. 按折线谷折后翻面。

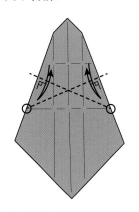

5. 过〇点向对边做垂线折痕。

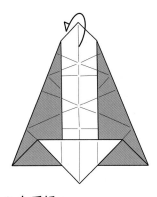

6. 对齐〇点做折痕。

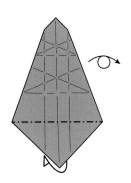

7. 山折后翻面。

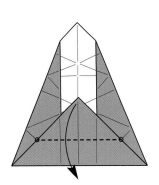

8. 连接〇点向下谷折。

9. 向后折。

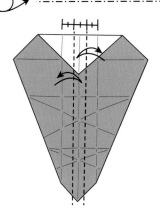

10. 按折线谷折做折痕。

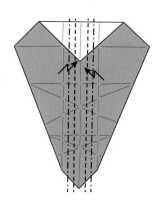

11. 段折。

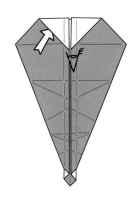

12. 撑开白色纸层，视角转移
　　至内部。

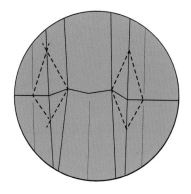

13. 谷折。

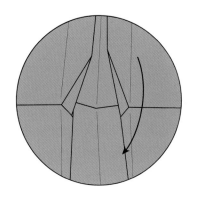

14. 压平。

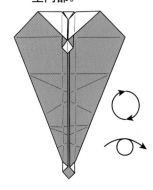

15. 翻面后旋转。

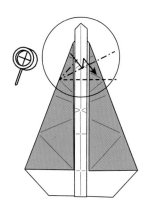

16. 按折线段折，局部放大观察。

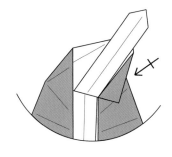

17. 另一侧按相同方法折叠。

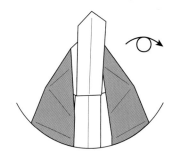

18. 翻面。

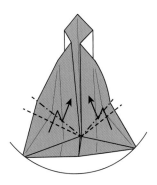

19. 两侧都进行段折。

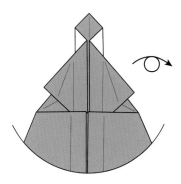

20. 翻面。

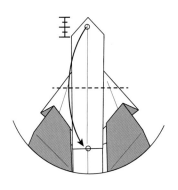

21. ○点对齐折叠。

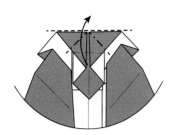

22. 向上翻折。

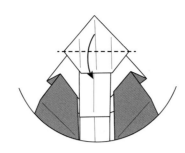

23. 向下谷折。

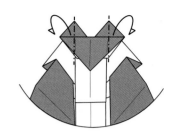

24. 山折藏入后侧。

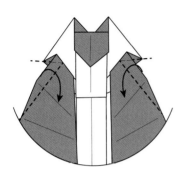

25. 两侧边缘向内谷折后压平。

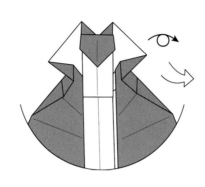

26. 翻面。

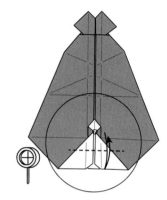

27. 局部放大观察，〇点向底
部对折做折痕。

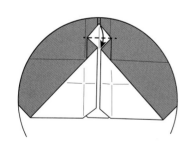

28. 向下谷折。

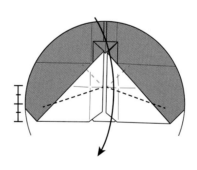

29. 按折线谷折。

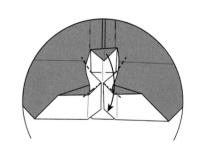

30. 按折线聚合后压平。

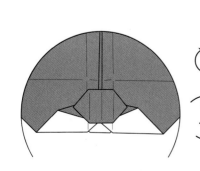

31. 将纸张翻面后旋转，缩小
视野。

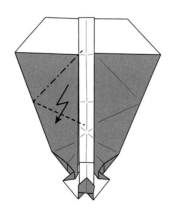

32. 段折。

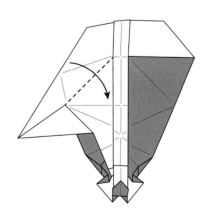

33. 谷折。

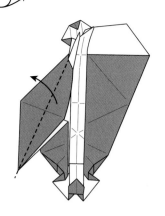

34. 向左谷折。

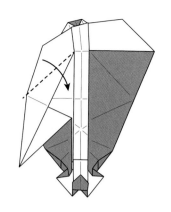

35. 向右谷折。

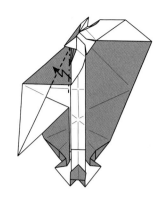

36. 段折。

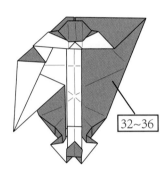

37. 另一侧的折法参照步
骤32~36。

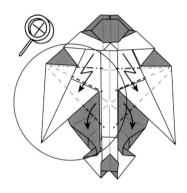

38. 两侧段折后局部放大观察。

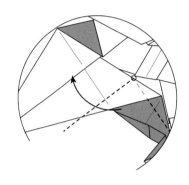

39. 按折线谷折后压平。

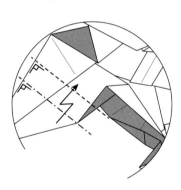

40. 段折。

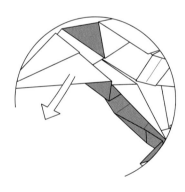

41. 拉开纸层。

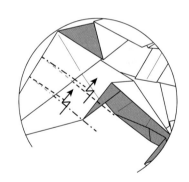

42. 段折。

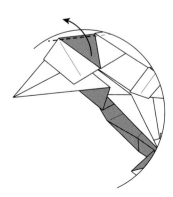

43. 谷折。

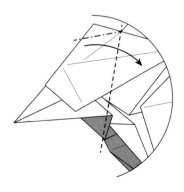

44. 按折线向右折叠后压平。

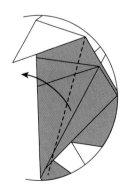

45. 向左谷折。

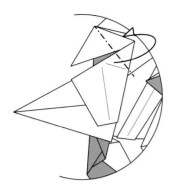

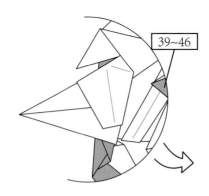

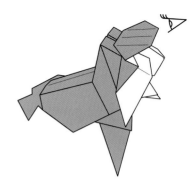

46. 向后山折。

47. 另一侧的折法参照步骤 39~46。

48. 视角转换。

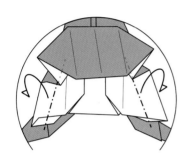

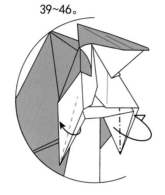

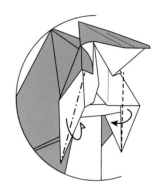

49. 两侧向后山折。

50. 山折。

51. 按折线向内侧折叠，整理出象牙。

52. 山折。

53. 山折。

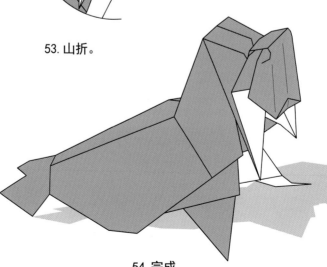

54. 完成。

狮子

狮子在动物分类学里属于脊索动物门，这是自然界动物的最高等门类，其最大特征是拥有脊索。而此设计也存在着一个"脊索"，中心部分简单的两个段折却是整个设计结构中最重要的部分。

本作品推荐使用1张边长25cm、正反不同颜色的正方形纸来制作。

折叠难度：★★★☆☆

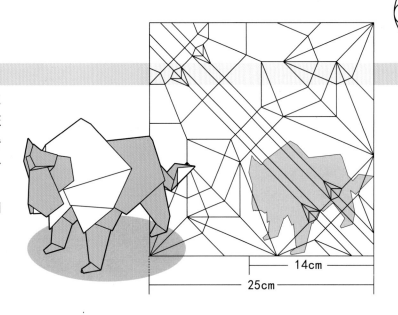

14cm

25cm

1. 按折线做折痕。

2. 按折线做折痕。

3. 等分角做折痕。

4. 过〇点向后山折。

5. 〇点对齐做折痕。

6. 山折做折痕。

7. 过〇点谷折做垂线折痕。

8. 过〇点等分角做折痕。

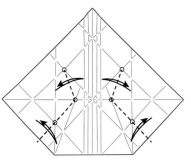

9. 连接〇点做折痕。

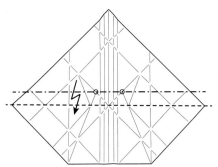

10. 段折。

11. 局部放大观察。

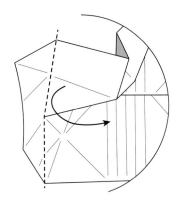

12. 按折线聚合。

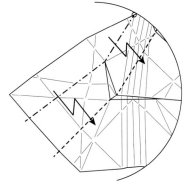
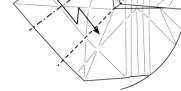

13. 段折。

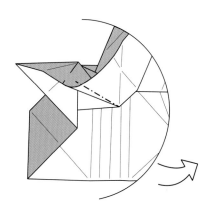

14. 段折后压平。

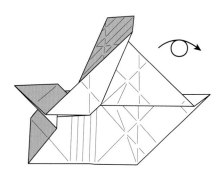

15. 向右谷折。

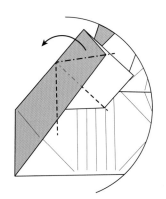

16. 向左侧拉开后按折线聚合。

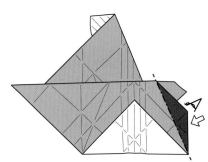

17. 沿折线压平。

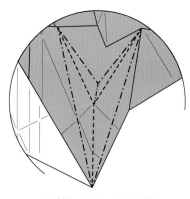

18. 翻面。

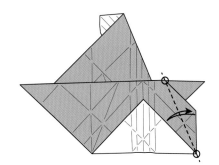

19. 连接○点谷折做折痕。

20. 视角转换，开放沉折。

21. 开放沉折的内部结构。

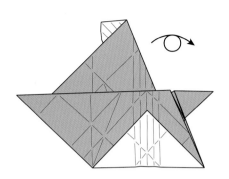

22. 翻面。

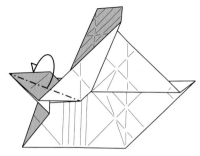

23. 向后山折。

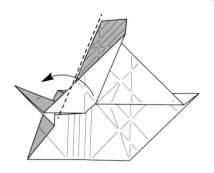

24. 向左谷折。

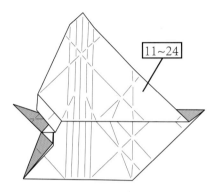

11~24

25. 另一侧的折法参照步骤11~24。

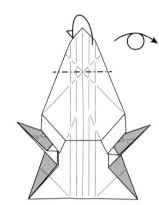

26. 山折后翻面。

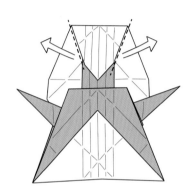

27. 拉出两侧纸层。

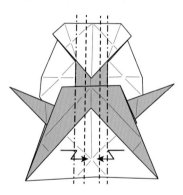

28. 两侧都段折。

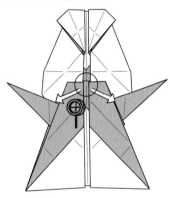

29. 局部放大观察。

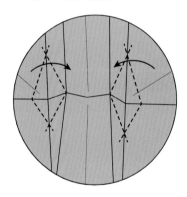

30. 按折线聚合。

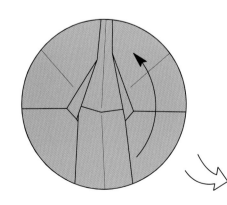

31. 压平。

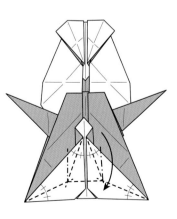

32. 按折线向下聚合后压平。

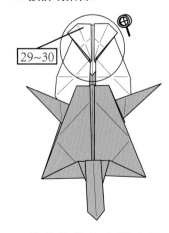

29~30

33. 此处的折法参照步骤
 29~30。局部放大观察。

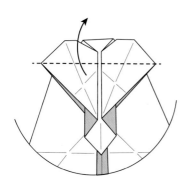

34. 向上谷折。

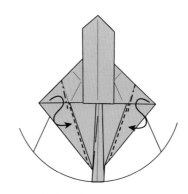

35. 两侧内翻折。

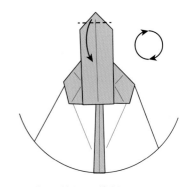

36. 向下谷折后旋转。

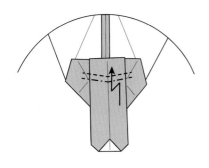

37. 沿折线段折。

38. 拉出两侧纸层。

39. 按折线聚合。

40. 山折后旋转。

41. 两侧段折。

42. 两侧段折。

43. 内翻折。

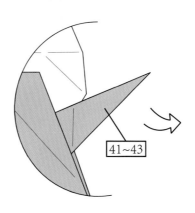

41~43

44. 另一侧的折法参照步骤41~43。

45. 按折线聚合。

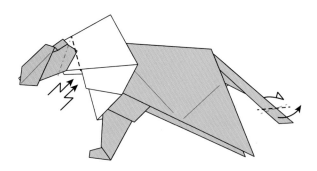

46. 头部段折，尾部外翻折。

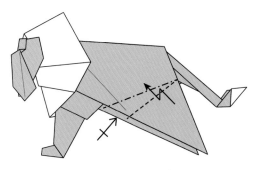

47. 左腿段折，右腿按相同方法折叠。

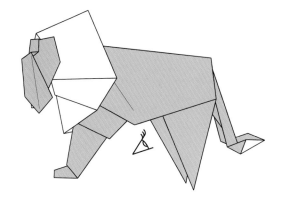

48. 视角转换。

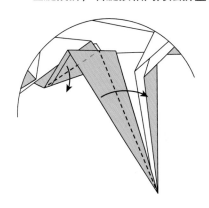

49. 向右谷折后顺势压平。

50. 内翻折。

51. 内翻折。另一条腿的折法
参照步骤49~51。

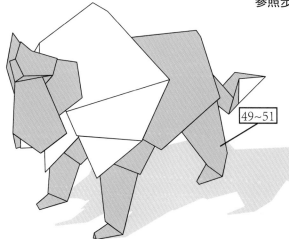

49~51

52. 完成。

麻雀

麻雀性格活泼，外形可爱，是很常见的鸟类。本作品使用立体的折纸结构，表现出了麻雀胖乎乎的可爱形态，巧妙利用纸张的正反面不同颜色转换，折出了白色的肚皮、脸颊和棕色的背部羽毛，十分生动可爱。步骤20的复合沉折和步骤54的多层内翻折是此作品的难点，折叠时要认真对照图纸，观察纸层关系。

本作品推荐使用1张边长25cm、正反不同颜色的正方形纸来制作。

折叠难度：★★★☆☆

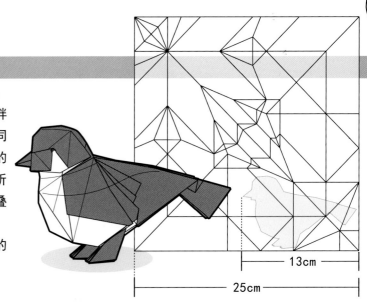

13cm

25cm

1. 做对角线折痕。

2. 等分图中四个角，并在图中标记的位置做折痕。

3. 连接〇点做折痕。

4. 等分角做折痕。翻面。

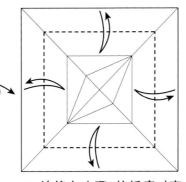

5. 边缘向步骤3的折痕对齐做折痕。

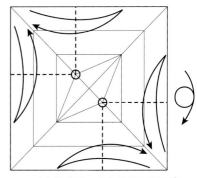

6. 过〇点向对边做垂线折痕后翻面。

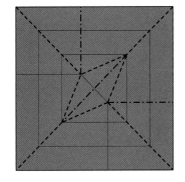

7. 按折线聚合。

8. 按折线做折痕，后侧按相同方法折叠。

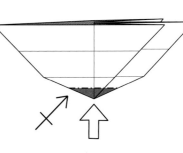

9. 阴影部分开放沉折，后侧按相同方法折叠。

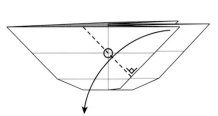

10. 按折线向下谷折。

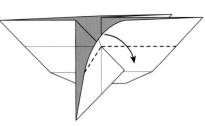

11. 按折线最外层向下谷折。

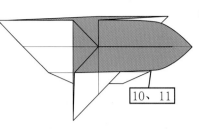

12. 后侧的折法参照步骤10、11。

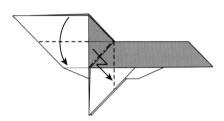

13. 按折线折叠。

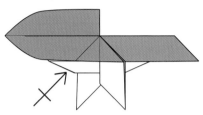

14. 后侧按相同方法折叠。

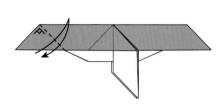

15. 谷折做折痕。

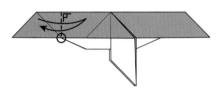

16. 按折线做折痕。

17. 等分角做折痕。

18. 等分角做折痕。

19. 前后两侧同时段折。

20. 阴影部分复合沉折。转换视角，局部放大观察。

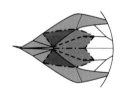

21. 从下面看的效果，阴影部分按折线沉折。

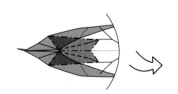

22. 沉折的中间步骤图。

23. 上半部分三角形向左侧段折，下面向左折。后侧按相同方法折叠。

24. 向左谷折，另一侧按相同方法折叠。

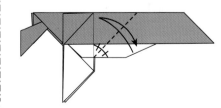

25. 等分角做折痕。

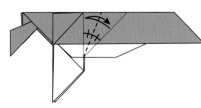

26. 等分角做折痕。

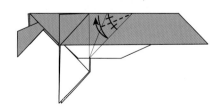

27. 等分角做折痕。

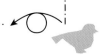

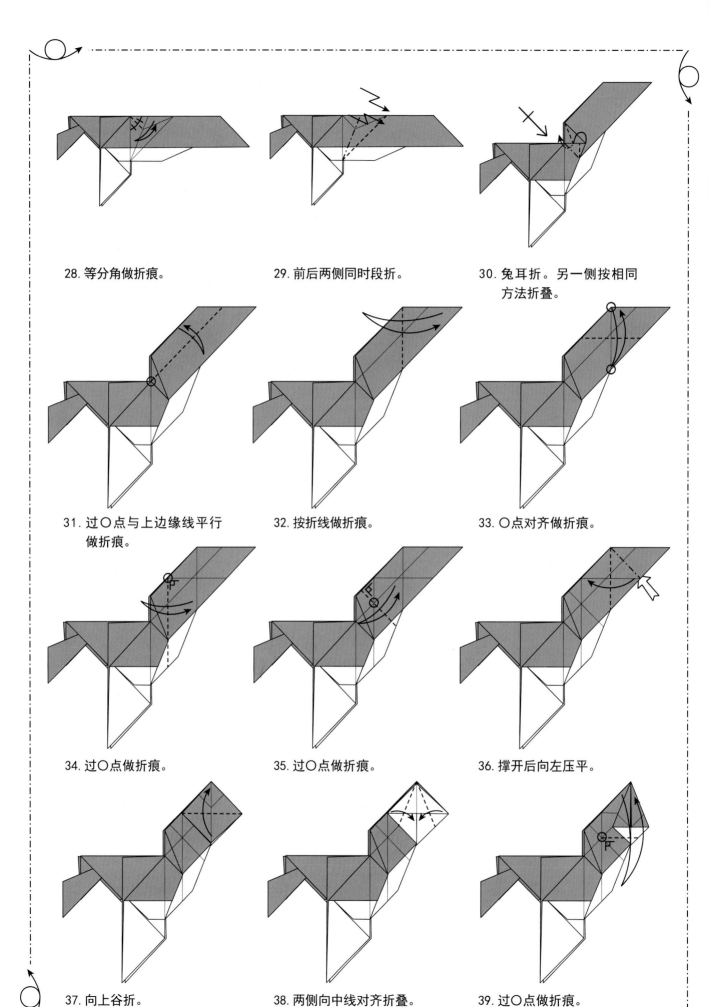

28. 等分角做折痕。

29. 前后两侧同时段折。

30. 兔耳折。另一侧按相同
方法折叠。

31. 过○点与上边缘线平行
做折痕。

32. 按折线做折痕。

33. ○点对齐做折痕。

34. 过○点做折痕。

35. 过○点做折痕。

36. 撑开后向左压平。

37. 向上谷折。

38. 两侧向中线对齐折叠。

39. 过○点做折痕。

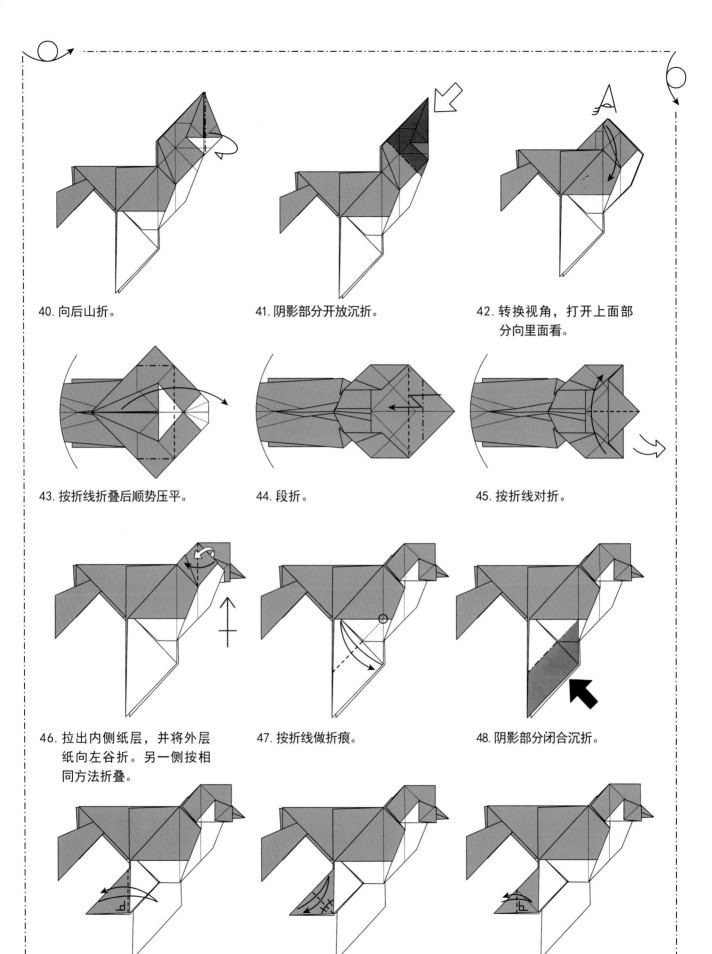

40. 向后山折。

41. 阴影部分开放沉折。

42. 转换视角，打开上面部
　　分向里面看。

43. 按折线折叠后顺势压平。

44. 段折。

45. 按折线对折。

46. 拉出内侧纸层，并将外层
　　纸向左谷折。另一侧按相
　　同方法折叠。

47. 按折线做折痕。

48. 阴影部分闭合沉折。

49. 按折线做折痕。

50. 等分角做折痕。

51. 按折线做折痕。

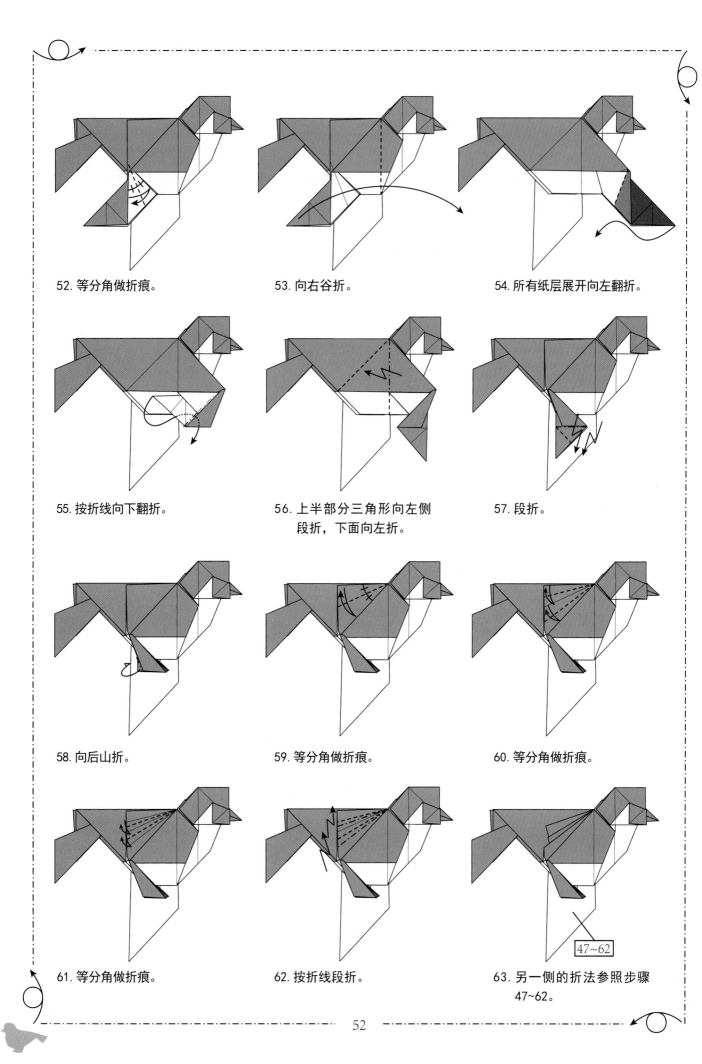

52. 等分角做折痕。

53. 向右谷折。

54. 所有纸层展开向左翻折。

55. 按折线向下翻折。

56. 上半部分三角形向左侧
段折，下面向左折。

57. 段折。

58. 向后山折。

59. 等分角做折痕。

60. 等分角做折痕。

61. 等分角做折痕。

62. 按折线段折。

47~62

63. 另一侧的折法参照步骤
47~62。

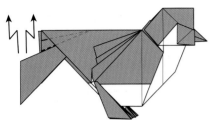

64. 按折线两侧段折抬起尾巴。

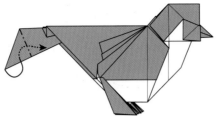

65. 按折线向右翻折藏入内部。

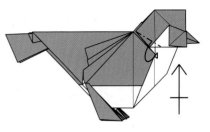

66. 按折线山折，后侧按相同方法折叠。

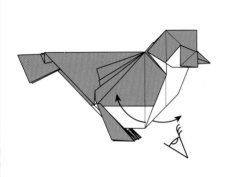

67. 腹部纸层向两侧撑开。转换视角。

68. 按折线整理结构。

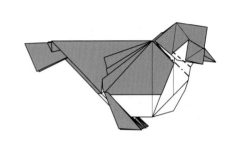

69. 按折线调整造型。

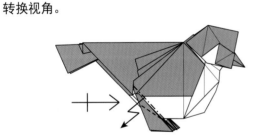

70. 按折线段折，后侧按相同方法折叠。

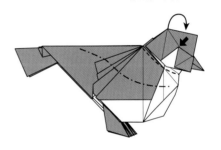

71. 调整造型。

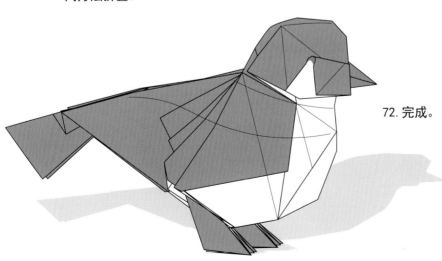

72. 完成。

老鼠

此作品并没有按照真实老鼠的造型设计，而是通过夸张变形，创作出卡通风格的老鼠。此作品使用正反不同颜色的纸设计，运用纸张两面颜色的变换，做出了眼睛等细节，十分可爱。

本作品推荐使用1张边长25cm、正反不同颜色的正方形纸来制作。

折叠难度：★★★☆☆

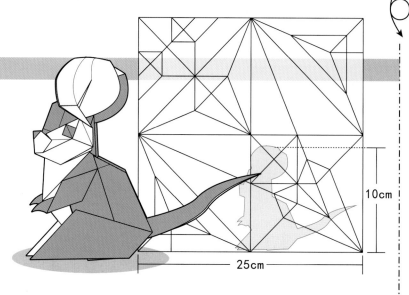

10cm

25cm

1. 做对角线折痕。

2. 边与边对折做折痕。

3. 四角向中心对齐做折痕，翻面。

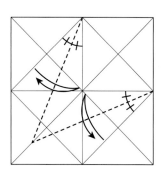

4. 等分角做折痕。

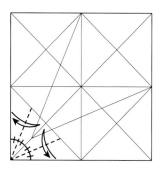

5. 等分角做折痕。

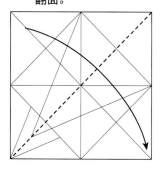

6. 按折线谷折。

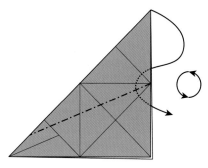

7. 内翻折后旋转。

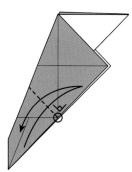

8. 按折线做折痕。

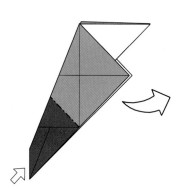

9. 开放沉折。

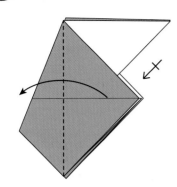

10. 向左谷折，后侧按相同方法折叠。

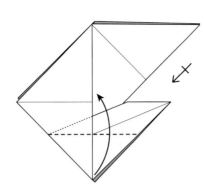

11. 向上谷折，后侧按相同方法折叠。

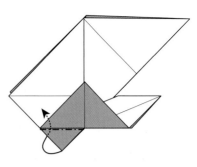

12. 内翻折。

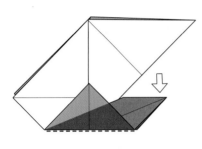

13. 阴影区域开放沉折。

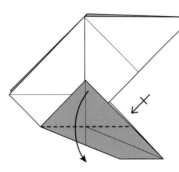

14. 向下谷折，后侧按相同方法折叠。

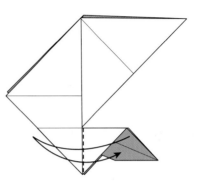

15. 按折线谷折做折痕。

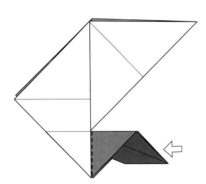

16. 阴影部分开放沉折。

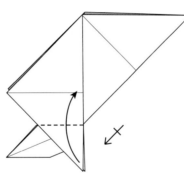

17. 向上谷折，后侧按相同方法折叠。

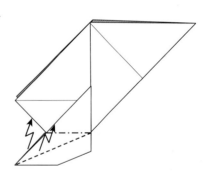

18. 前后两侧同时段折。

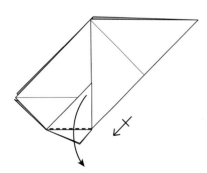

19. 向下谷折，后侧按相同方法折叠。

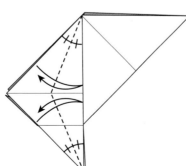

20. 等分角做折痕。

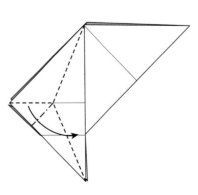

21. 兔耳折。

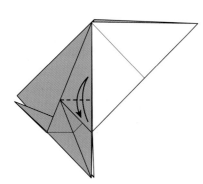

22. 谷折做折痕。

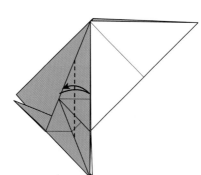

23. 谷折做折痕。

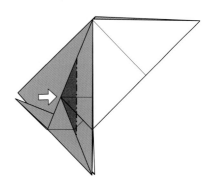

24. 开放沉折。

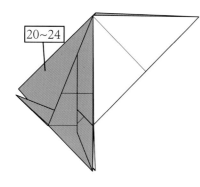

25. 另一侧的折法参照步骤
20~24。

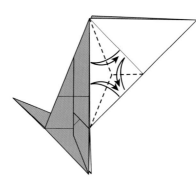

26. 等分角做折痕。

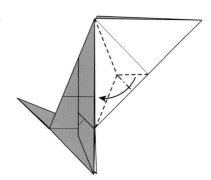

27. 兔耳折。

28. 向右谷折。

29. 拉出内侧阴影部分纸层。

30. 撑开后向左压平。

31. 山折。

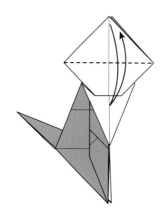

32. 谷折做折痕。

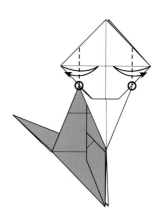

33. 按折线做折痕。

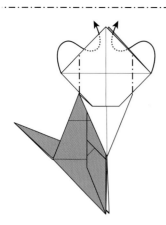

34. 内翻折。

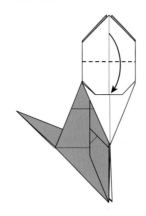

35. 向下谷折。

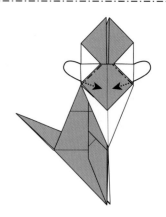

36. 内翻折。

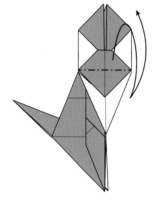

37. 山折做折痕。

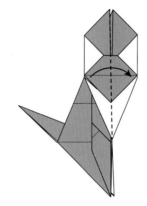

38. 向右谷折。

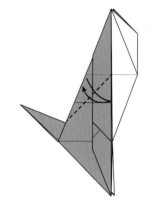

39. 按折线做折痕。

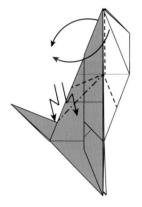

40. 按折线整理聚合。

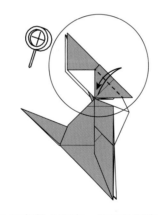

41. 局部放大观察，谷折做折痕。

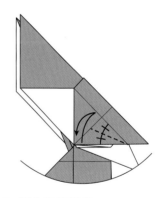

42. 等分角做折痕。

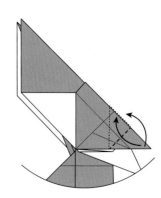

43. 向上翻折。

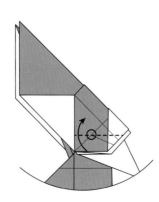

44. 过○点向上谷折。

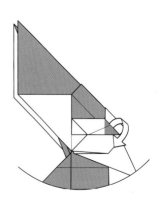

45. 翻出内侧纸层。

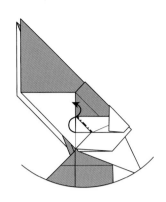

46. 内翻折。

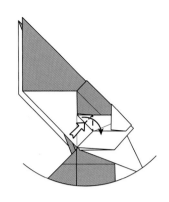

47. 撑开后向右压平。

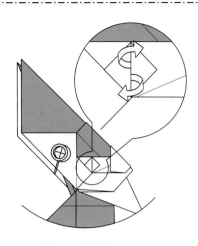

48. 翻出内侧纸层。

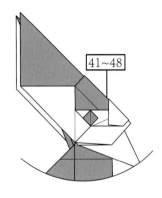

49. 另一侧的折法参照步骤
41~48。

50. 向下谷折。

51. 调整鼻子位置。

52. 向后山折。

53. 内翻折。

54. 按折线翻折。

55. 拉开耳朵纸层。

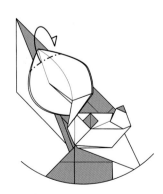

56. 向后山折。

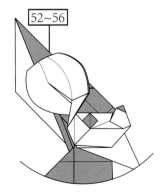

57. 另一侧的折法参照步骤
52~56。

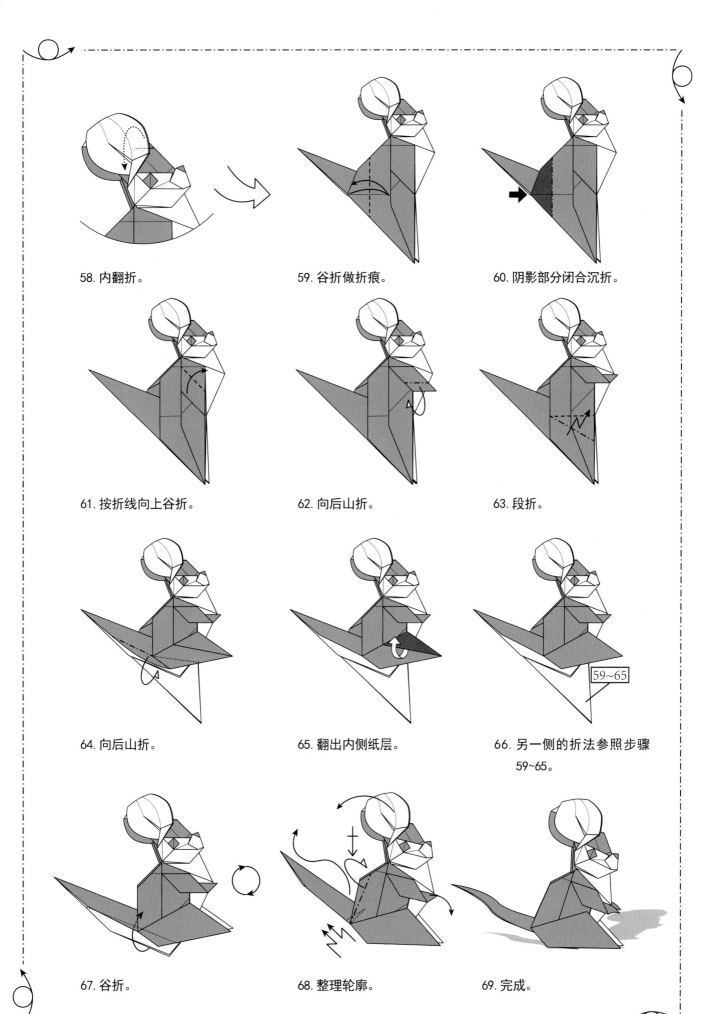

58. 内翻折。

59. 谷折做折痕。

60. 阴影部分闭合沉折。

61. 按折线向上谷折。

62. 向后山折。

63. 段折。

64. 向后山折。

65. 翻出内侧纸层。

66. 另一侧的折法参照步骤 59~65。

67. 谷折。

68. 整理轮廓。

69. 完成。

熊猫

熊猫是我国独有的珍稀动物，它形象可爱，非常受欢迎。设计者从朋友送的毛绒玩偶中得到灵感，将它设计成这种慵懒的趴地姿态，并且还给它起了一个带有情绪的名字——"我不想去上班"。这个懒散的姿势和表达的情绪就成了这个作品独有的特点。

本作品推荐使用1张边长25cm、正反不同颜色的正方形纸来制作。

折叠难度：★★★☆☆

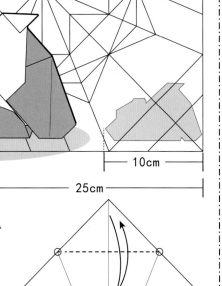

10cm

25cm

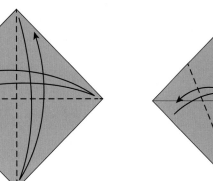

1. 做对角线折痕。

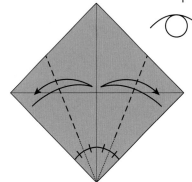

2. 等分角做折痕，翻面。

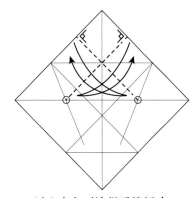

3. 连接○点做折痕。

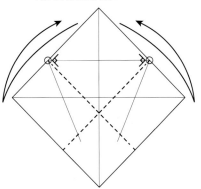

4. 过○点做垂线折痕。

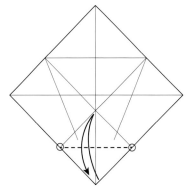

5. 谷折做折痕。

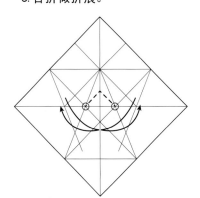

6. 过○点向对边做垂线折痕。

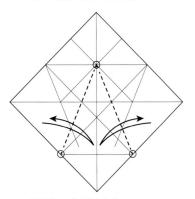

7. 连接○点做折痕。

8. 过○点做折痕。

9. 按折线做折痕。

10. 等分角做折痕。

11. 按折线段折。

12. 按折线整理聚合。

13. 花瓣折。

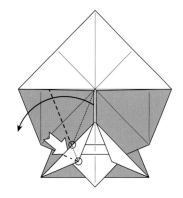

14. 按折线内翻折。

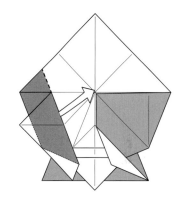

15. 拉出阴影部分纸层。

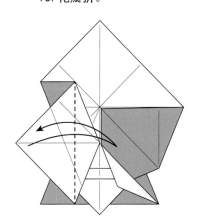

16. 向右谷折做折痕。

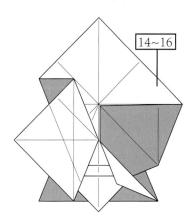

17. 另一侧的折法参照步骤
14~16。

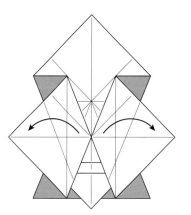

18. 打开中间纸层。

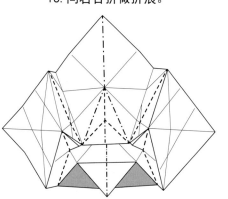

19. 按折线整理聚合。

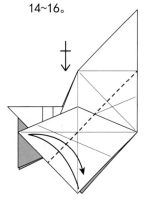

20. 按折线谷折做折痕，另
一侧按相同方法折叠。

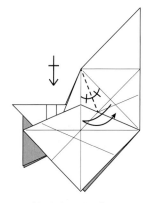

21. 等分角做折痕，另一侧按
相同方法折叠。

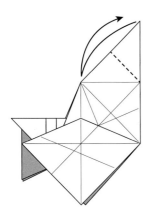

22. 按折线做折痕。

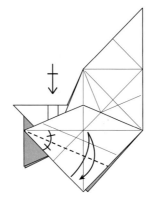

23. 等分角做折痕，另一侧按相同方法折叠。

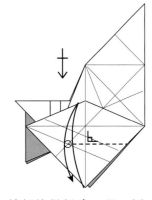

24. 按折线做折痕，另一侧按相同方法折叠。

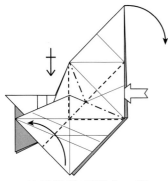

25. 按折线整理聚合，另一侧按相同方法折叠。

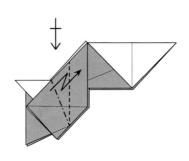

26. 前后两侧同时段折。

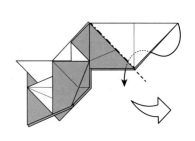

27. 内翻折。

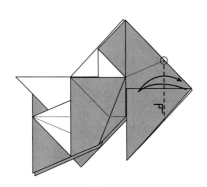

28. 按折线做折痕。

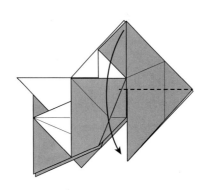

29. 向下谷折。

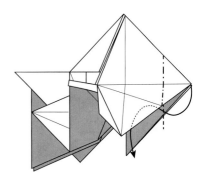

30. 内翻折。

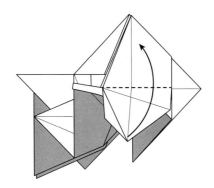

31. 向上谷折。

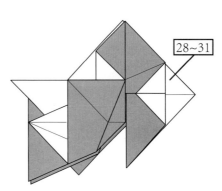

32. 后侧的折法参照步骤28~31。

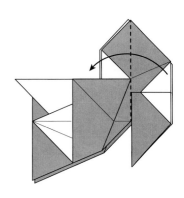

33. 向左谷折。

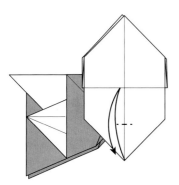

34. 谷折做折痕。

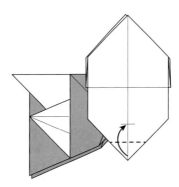

35. 向上谷折。

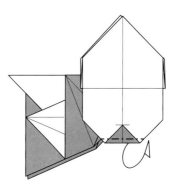

36. 向后山折。

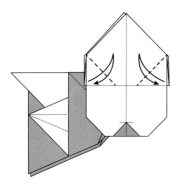

37. 按折线谷折做折痕。

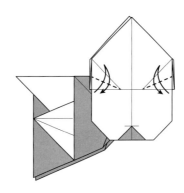

38. 等分角做折痕。

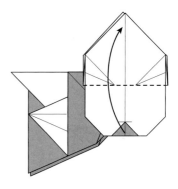

39. 向上谷折。

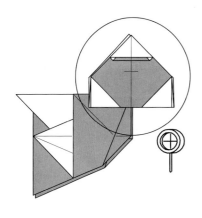

40. 局部放大观察。

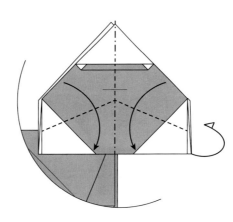

41. 按折线整理聚合。

42. 向上谷折。

43. 撑开后向下压平。

44. 拉出内侧纸层。

45. 按折线做折痕。

蝴蝶鱼

这是设计者关于斜向蛇腹结构的一次尝试。头部的操作有些复杂，需要耐心仔细地处理纸层关系。另外，虽然成品和纸张的比例不低，但是为了保证完成度，还是建议使用边长30cm及以上的正方形纸来完成。

本作品推荐使用1张边长30cm、正反不同颜色的正方形纸来制作。

折叠难度：★★★★☆

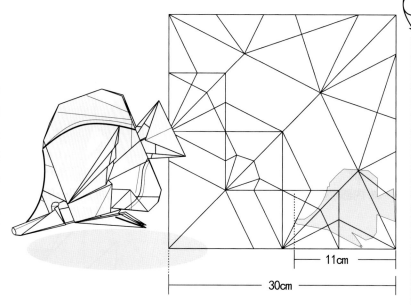

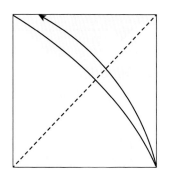

1. 做对角线折痕。

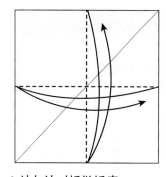

2. 边与边对折做折痕。

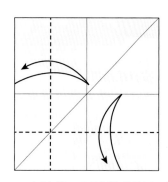

3. 左边缘、下边缘分别向步骤2的折痕对齐做折痕。

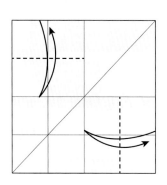

4. 右边缘、上边缘分别向步骤2的折痕对齐做折痕。

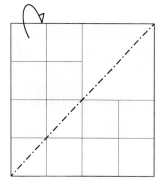

5. 向后山折。

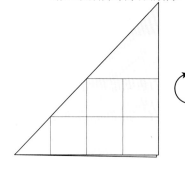

6. 旋转。

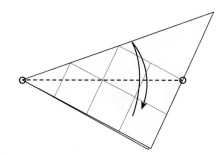

7. 连接○点做折痕。

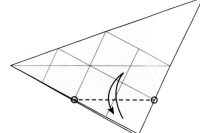

8. 连接○点做折痕。

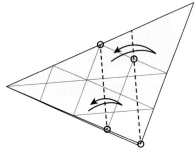

9. 连接○点做折痕。

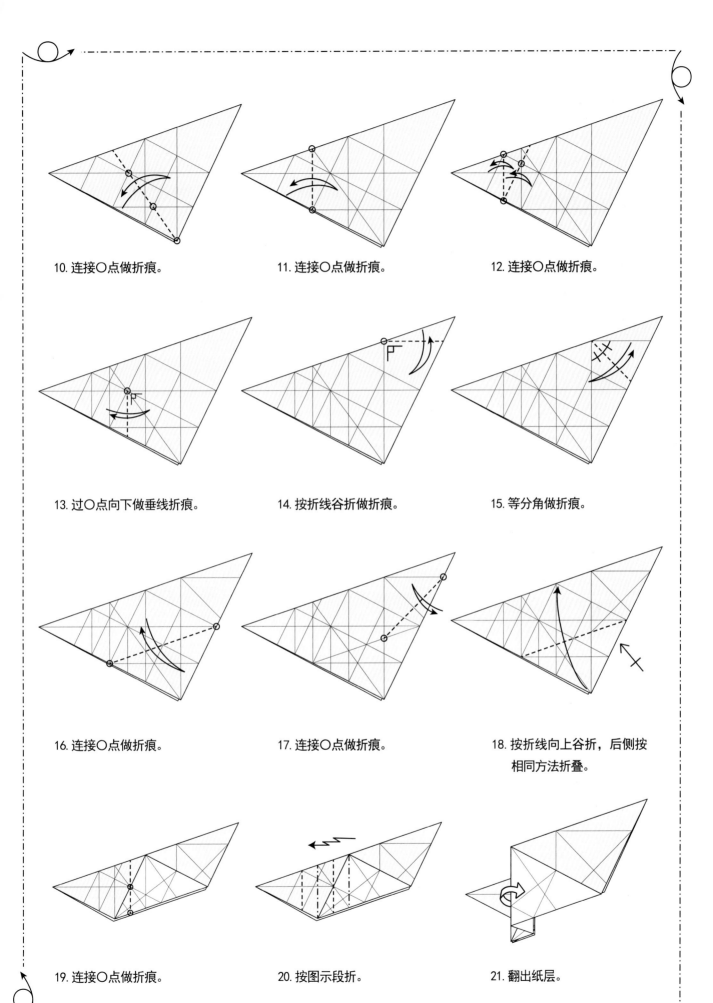

10. 连接○点做折痕。

11. 连接○点做折痕。

12. 连接○点做折痕。

13. 过○点向下做垂线折痕。

14. 按折线谷折做折痕。

15. 等分角做折痕。

16. 连接○点做折痕。

17. 连接○点做折痕。

18. 按折线向上谷折，后侧按
 相同方法折叠。

19. 连接○点做折痕。

20. 按图示段折。

21. 翻出纸层。

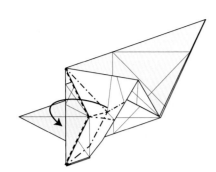

22. 按折线整理后压平。

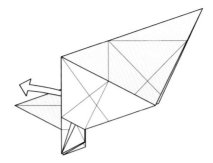

23. 拉出内侧纸层。

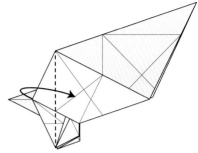

24. 向右谷折。

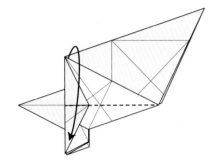

25. 向下谷折。

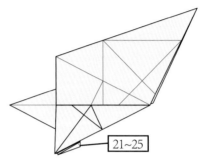

26. 后侧的折法参照步骤21~25。

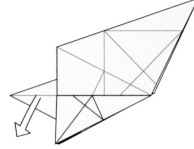

27. 拉出纸层并压平。

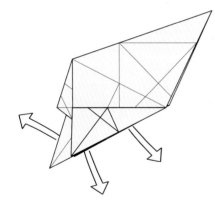

28. 打开到步骤18的状态 。

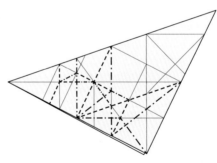

29. 按折线整理聚合。

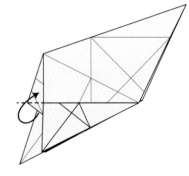

30. 向上谷折。

31. 过○点做折痕。

32. 打开到步骤30的状态。

33. 谷折做折痕。

34. 阴影部分开放沉折，压平
后打开到步骤29的状态。

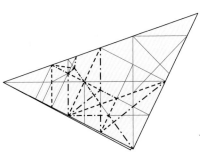

35. 按折线整理聚合。

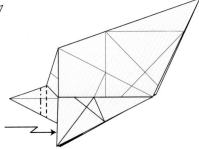

36. 段折。

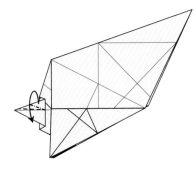

37. 按折线折叠。

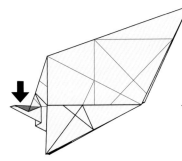

38. 阴影部分闭合沉折。

39. 阴影部分闭合沉折，并按右
侧图示整理纸层关系。

40. 向上谷折。

41. 局部放大观察。

42. 向左谷折。

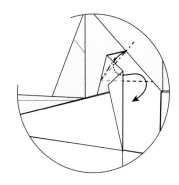

43. 按折线内翻折。

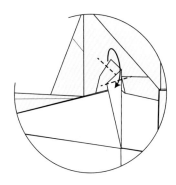

44. 按折线翻折出眼睛。

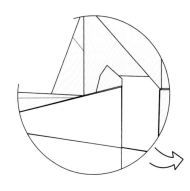

45. 眼睛折好的样子。
缩小视野。

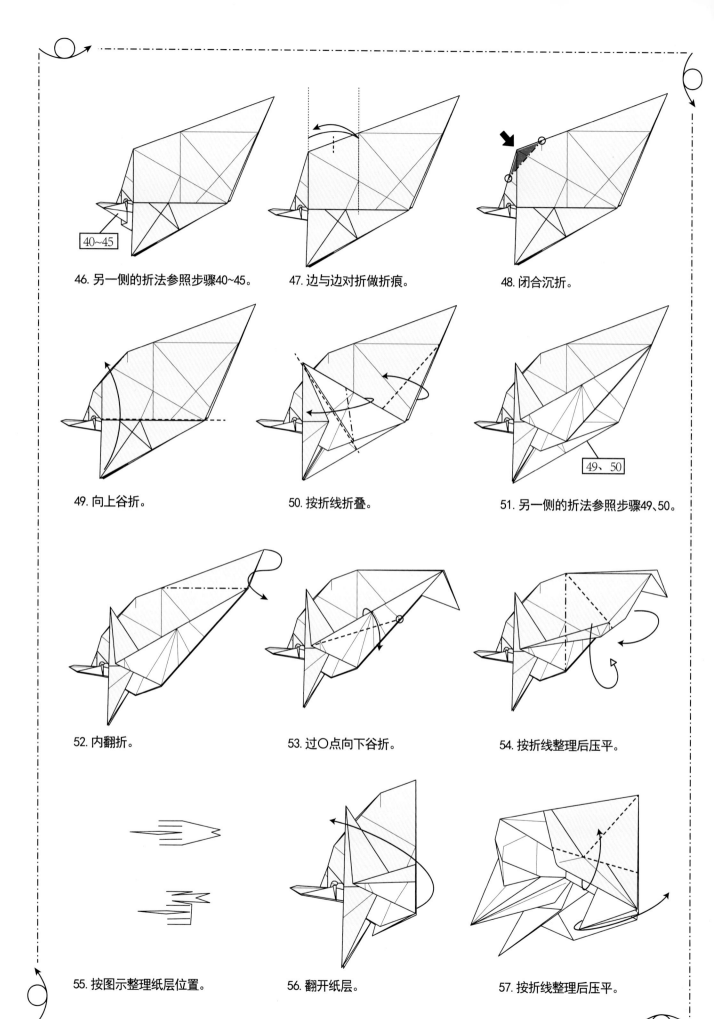

46. 另一侧的折法参照步骤40~45。

47. 边与边对折做折痕。

48. 闭合沉折。

49. 向上谷折。

50. 按折线折叠。

51. 另一侧的折法参照步骤49、50。

52. 内翻折。

53. 过○点向下谷折。

54. 按折线整理后压平。

55. 按图示整理纸层位置。

56. 翻开纸层。

57. 按折线整理后压平。

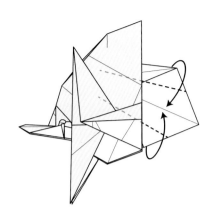

58. 谷折。

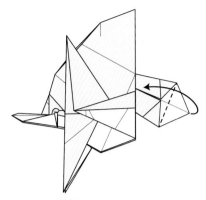

59. 谷折。

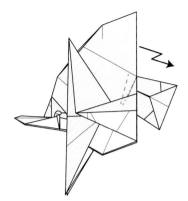

60. 内侧段折。

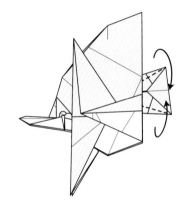

61. 谷折。

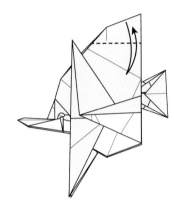

62. 向下谷折做折痕。

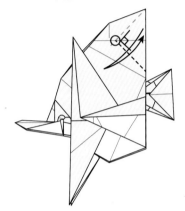

63. 过○点谷折做折痕。

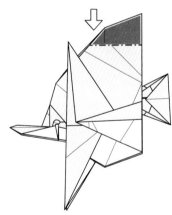

64. 阴影部分开放沉折。

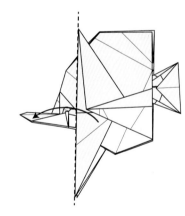

65. 向左谷折。

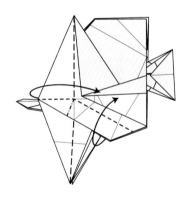

66. 按折线聚合后压平。

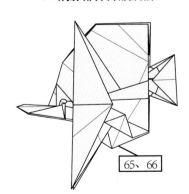

67. 后侧的折法参照步骤65、66。

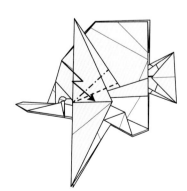

68. 段折。

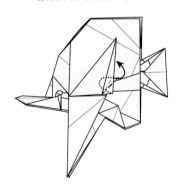

69. 内翻折。

70. 内侧山折锁住纸层。

71. 段折。

72. 段折。

73. 按折线段折。

74. 按折线段折。

68~74

75. 后侧的折法参照步骤68~74。

76. 内翻折。

77. 按图示整理外轮廓。

78. 按折线段折。

79. 按折线整形。

80. 完成。

翻车鲀

翻车鲀采用了较为简单的结构作为基础，在复杂度和仿真度之间进行了有效的权衡，推荐选择边长不少于40cm、正反不同颜色的正方形纸来制作。教程中多次出现纸层关系的示意图，需要细心处理。

本作品推荐使用1张边长40cm、正反不同颜色的正方形纸来制作。

折叠难度：★★★★☆

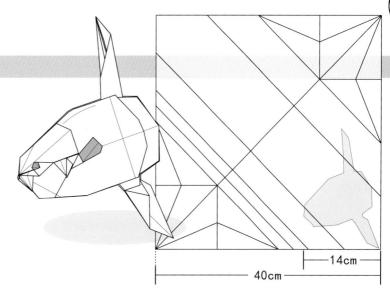

14cm

40cm

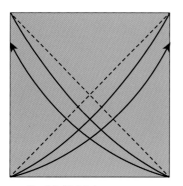

1. 做对角线折痕。

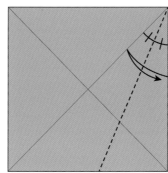

2. 等分角做折痕。

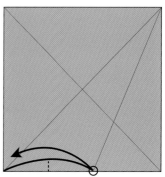

3. 左下角和○点对齐做折痕。

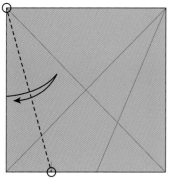

4. 连接○点做折痕。

5. 左下角向○点对齐折叠。

6. 沿对角线向下谷折。

7. 把顶层纸沿底层纸的边缘向上谷折。

8. 全部打开。

9. 沿对角线向下谷折。

10. 向后山折。

11. 按折线谷折。

12. 兔耳折。

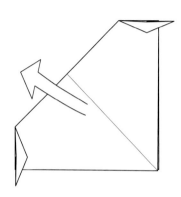

13. 全部打开。

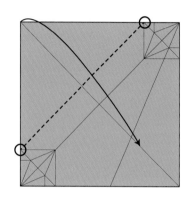

14. 连接〇点向下谷折。

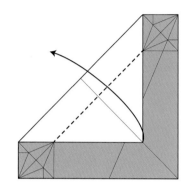

15. 按对角线向上谷折。

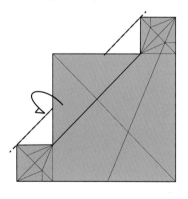

16. 向后山折。

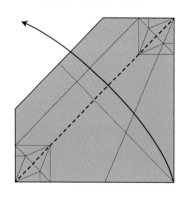

17. 向上谷折。

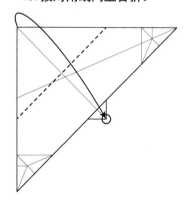

18. 顶角向〇点对齐折叠。

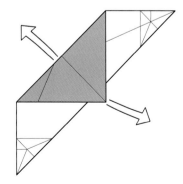

19. 全部打开。

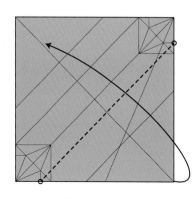

20. 连接〇点向左上方谷折。

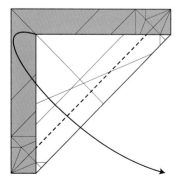

21. 向右下方谷折。

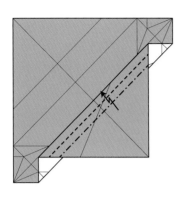

22. 按折线段折。

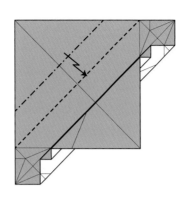

23. 按折线段折。

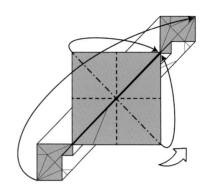

24. 按折线整理聚合。放大视野。

25. 沿折线谷折后压平。

26. 内翻折。

27. ○点对齐折叠。

28. 拉出两侧的三角形。

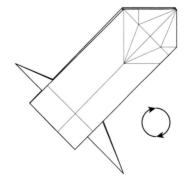

29. 旋转。

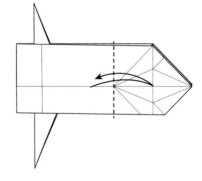

30. 向左谷折做折痕。

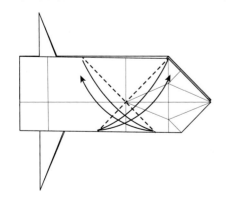

31. 按折线谷折做折痕。

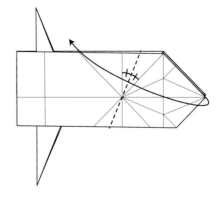

32. 将顶部纸层沿角平分线谷折。

33. 向右拉开后压平。

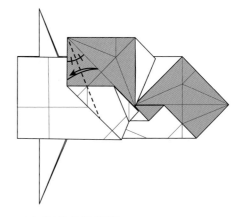

34. 等分角做折痕。

35. 按折线整理后压平。

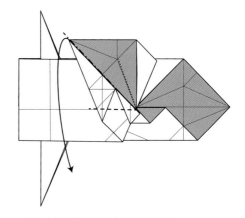

36. 向下谷折后按折线压平。

37. 向上谷折。

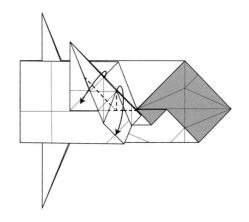

38. 按折线向下翻折。

39. 按折线聚合后压平。

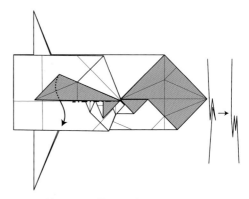

40 . 按图示调整纸层位置。

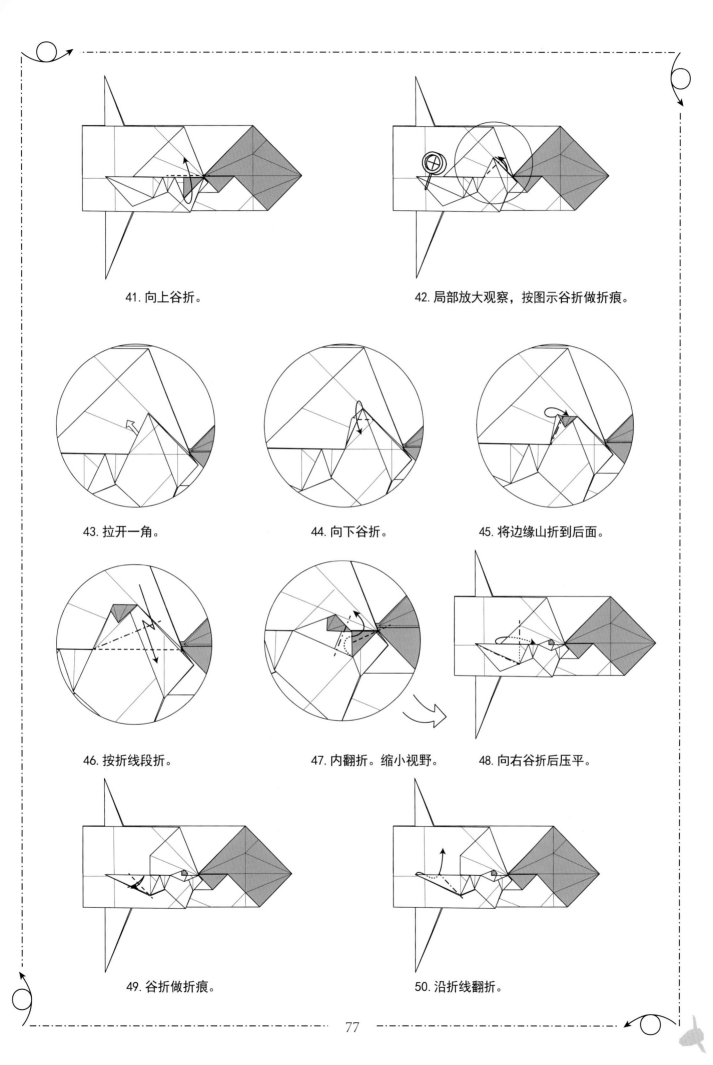

41. 向上谷折。

42. 局部放大观察，按图示谷折做折痕。

43. 拉开一角。

44. 向下谷折。

45. 将边缘山折到后面。

46. 按折线段折。

47. 内翻折。缩小视野。

48. 向右谷折后压平。

49. 谷折做折痕。

50. 沿折线翻折。

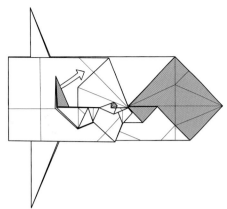

51. 拉出内侧三角形。

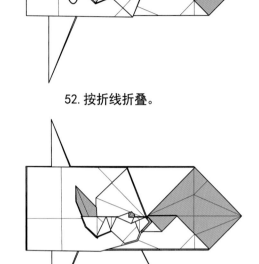

52. 按折线折叠。

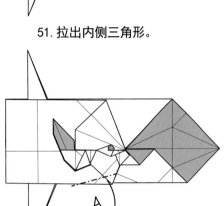

53. 向后山折。

54. 后侧的折法参照步骤30~53。

30~53

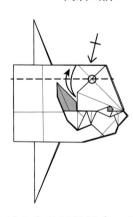

55. 过〇点谷折做折痕，后侧
 按相同方法折叠。

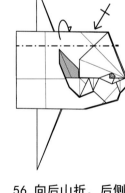

56. 向后山折，后侧按相同方
 法折叠。

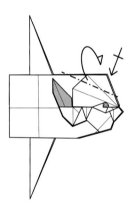

57. 向后山折，后侧按相同
 方法折叠。

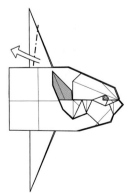

58. 按折线拉开纸层。

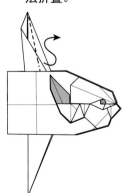

59. 按折线内翻折。

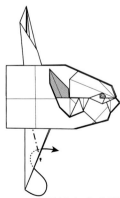

60. 按折线向右内翻折。

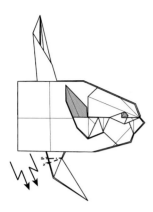

61. 前、后两侧同样段折。

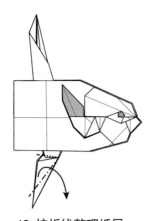

62. 按折线整理纸层。

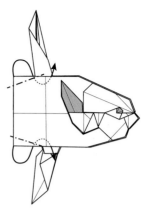

63. 按折线内翻折。

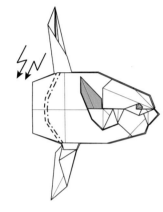

64. 按折线段折。

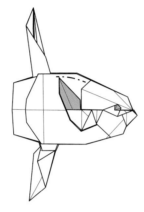

65. 按折线整理。

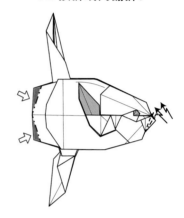

66. 左侧阴影部分开放沉折，右侧段折。

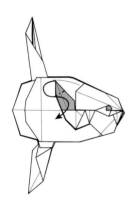

67. 内翻折。

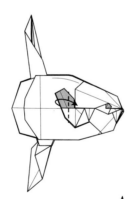

68. 向右谷折。

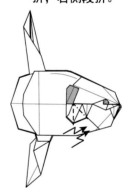

69. 按折线段折。

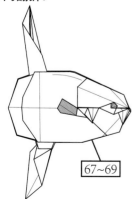

67~69

70. 后侧的折法参照步骤67~69。

71. 完成。

犀牛

此作品是设计者经过两次调整优化后得到的版本，折叠顺序非常流畅，眼睛可以按自己喜欢的方式调整大小和形状，难度不高。另外需要注意的是背部的整形，即应尽量还原犀牛凹凸有致的背部线条。

本作品推荐使用1张边长40cm的正方形纸来制作。

折叠难度：★★★★☆

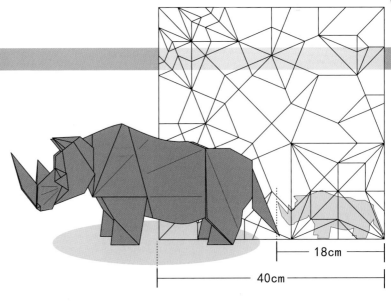

18cm

40cm

1. 做对角线折痕。

2. 等分角做折痕。

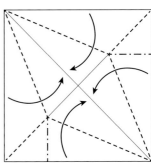

3. 兔耳折。

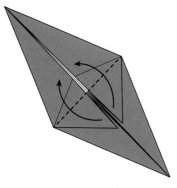

4. 向上谷折。

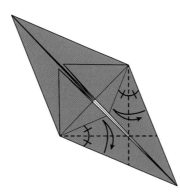

5. 等分角做折痕。

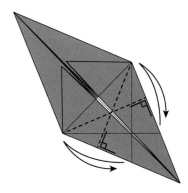

6. 按折线做折痕。

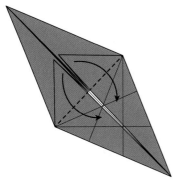

7. 向下谷折。

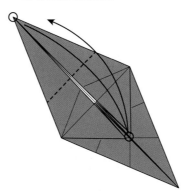

8. ○点对齐做折痕。

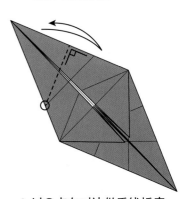

9. 过○点向对边做垂线折痕。

10. 等分角做折痕。

9、10

11. 另一侧的折法参照步骤9、10。

12. 翻面。

13. 按折线向上谷折。

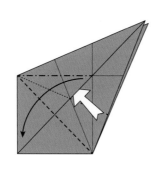

14. 沿折线撑开后向下压平。

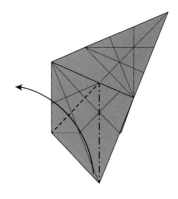

15. 按折线折叠。

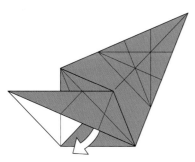

16. 拉出内侧纸层。

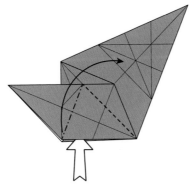

17. 撑开后向上压平。

18. 按折线谷折。

19. 向下谷折。

20. 撑开后向下压平。

21. 按折线对折, 旋转。

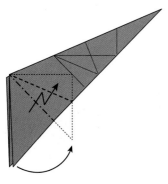

22. 按折线段折。

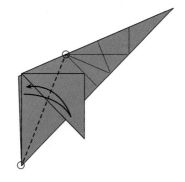

23. 连接○点做折痕。

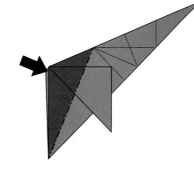

24. 阴影部分复合沉折。

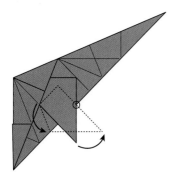

25. 以○点为中心调整纸层位置。

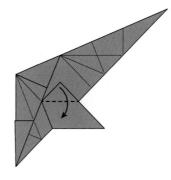

26. 向下谷折。

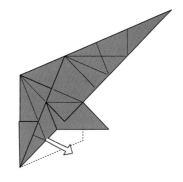

27. 拉出纸层。

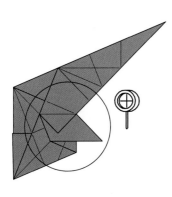

28. 局部放大观察。

29. 按折线做折痕。

30. 阴影部分开放沉折。

31. 完成效果如图。缩小视野。

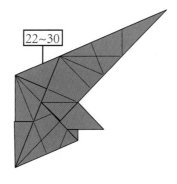

32. 后侧的折法参照步骤22~30。

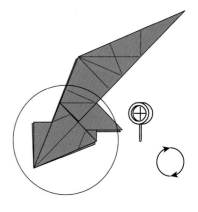

33. 旋转，局部放大观察。

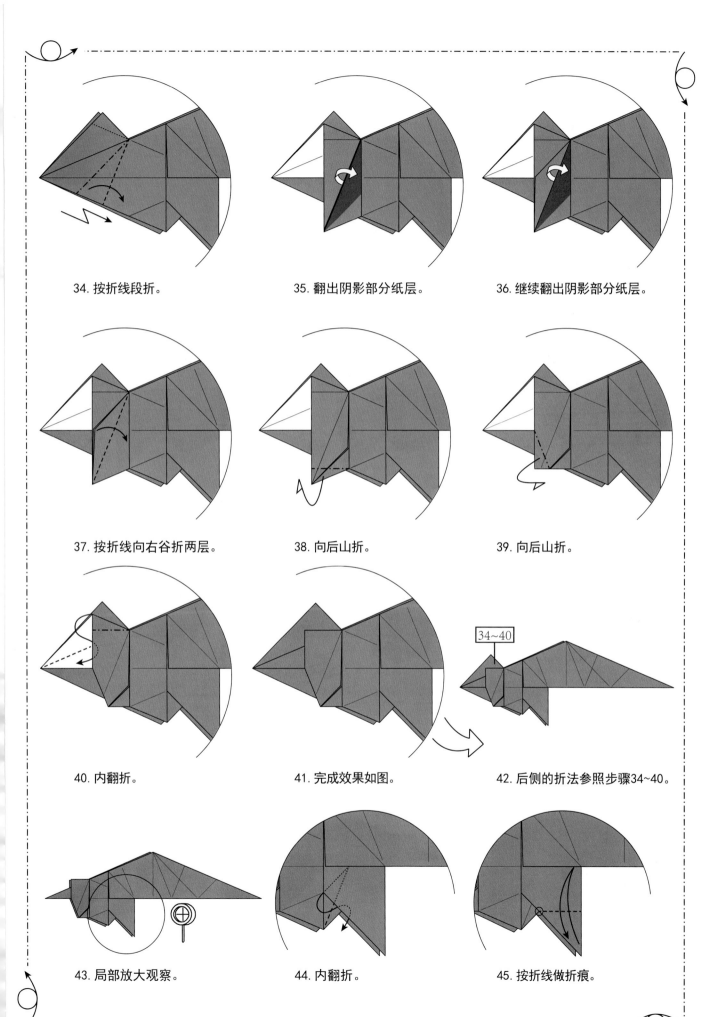

34. 按折线段折。

35. 翻出阴影部分纸层。

36. 继续翻出阴影部分纸层。

37. 按折线向右谷折两层。

38. 向后山折。

39. 向后山折。

40. 内翻折。

41. 完成效果如图。

42. 后侧的折法参照步骤34~40。

43. 局部放大观察。

44. 内翻折。

45. 按折线做折痕。

70. 撑开后按折线压平。

71. 后侧的折法参照步骤66~70。

72. 向下谷折。

73. 拉出内侧纸层并压平。

74. 后侧的折法参照步骤72、73。

75. 向后山折。

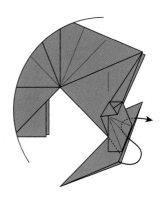

76. 内翻折。

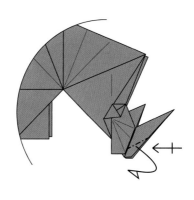

77. 向后山折，后侧按相同方法折叠。

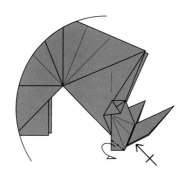

78. 向后山折，后侧按相同方法折叠。

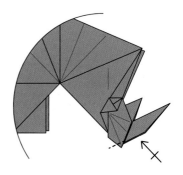

79. 向上谷折，后侧按相同方法折叠。

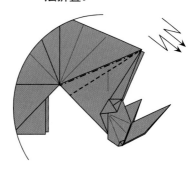

80. 两侧同时段折。

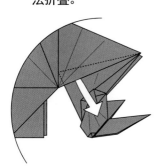

81. 拉出内侧纸层。

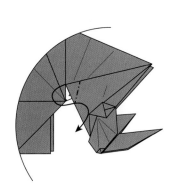

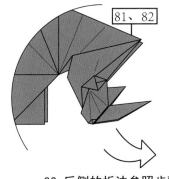

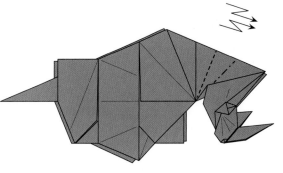

82. 内翻折。

83. 后侧的折法参照步骤81、82。

84. 两侧同时段折。

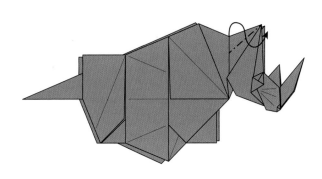

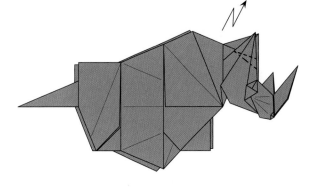

85. 内翻折。

86. 按折线段折。

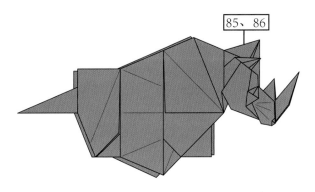

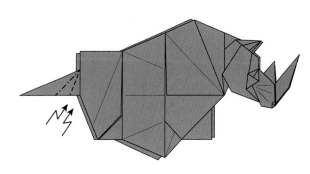

87. 后侧的折法参照步骤85、86。

88. 两侧同时段折。

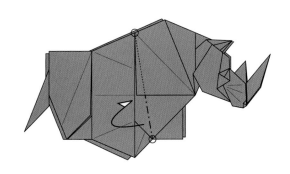

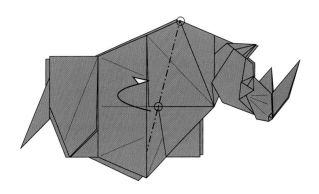

89. 连接O点向后山折。

90. 连接O点向后山折。

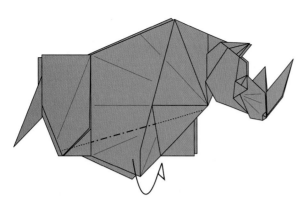

91. 向后山折。

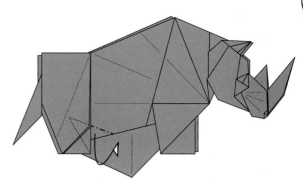

92. 向后山折。

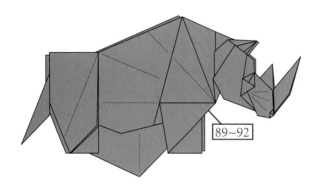

89~92

93. 后侧折法参照步骤89~92。

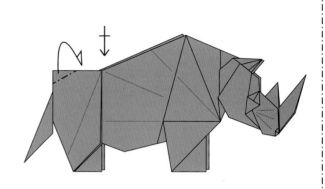

94. 向后山折，后侧按相同
　　方法折叠。

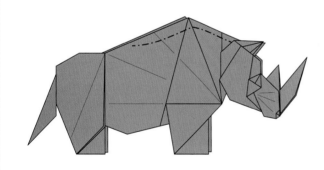

95. 按折线立体化整形。

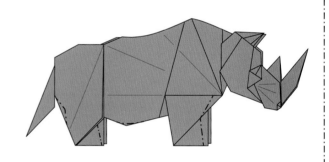

96. 按折线立体化整形。

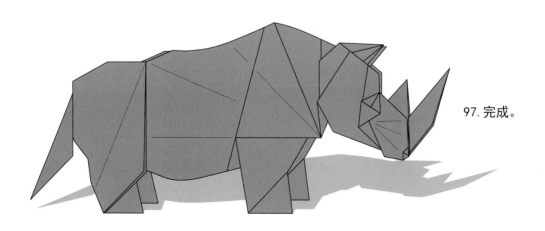

97. 完成。

狐狸回眸

设计者通过分支的不对称分布及简单的整形来达到作品效果。因为在制作过程中多次需要对内部纸层进行处理，所以折叠过程相对复杂。

本作品推荐使用1张边长30cm、正反不同颜色的正方形纸来制作。

折叠难度：★★★★☆

13.5cm

30cm

1. 做对角线折痕。

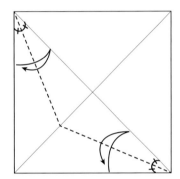

2. 等分角做折痕。

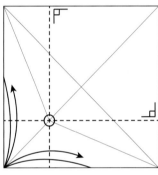

3. 过○点谷折做折痕。

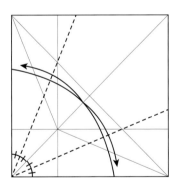

4. 做角平分线折痕。

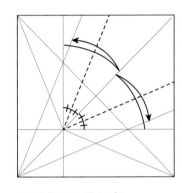

5. 做角平分线折痕。

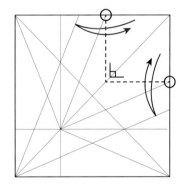

6. 过○点谷折做垂线折痕。

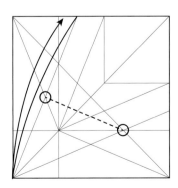

7. 连接○点做折痕。

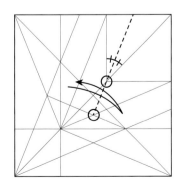

8. 连接○点做等分角折痕。

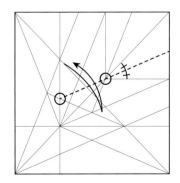

9. 连接○点做等分角折痕。

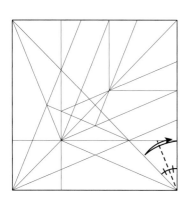

10. 等分角做折痕。

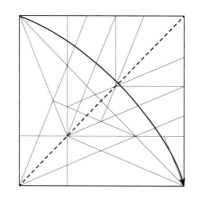

11. 沿对角线谷折。

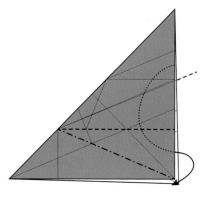

12. 内翻折。

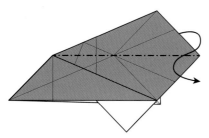

13. 内翻折。

14. 开放沉折后翻面。

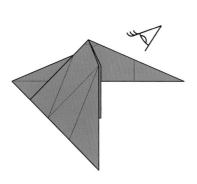

15. 按折线谷折。

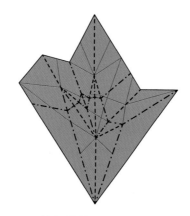

16. 视角转换。

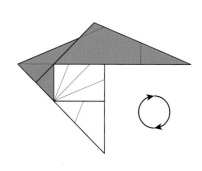

17. 按折线整理聚合。

18. 旋转。

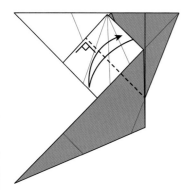

19. 谷折做折痕。

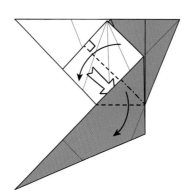

20. 撑开后向下压平。

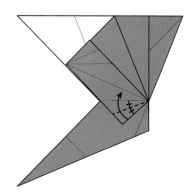

21. 沿角平分线谷折。

22. 向右拉开纸层。

23. 沿角平分线谷折。

24. 向后山折。

25. 向上谷折。

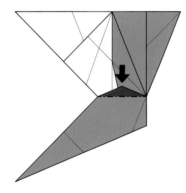

26. 闭合沉折。

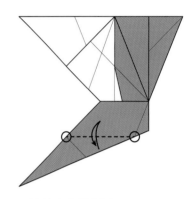

27. 连接○点做折痕。

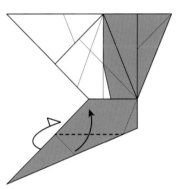

28. 外翻折。

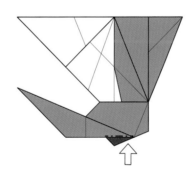

29. 开放沉折。

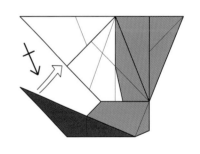

30. 拉出内侧纸层，后侧按
　　相同方法折叠。

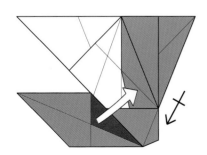

31. 拉出内侧纸层，后侧按
　　相同方法折叠。

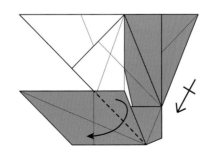

32. 向下谷折，后侧按相同
　　方法折叠。

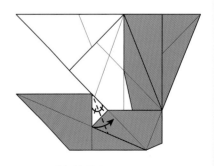

33. 沿对角线谷折。

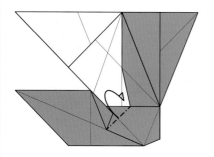

34. 向后山折。

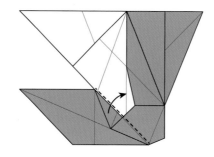

35. 向上谷折。

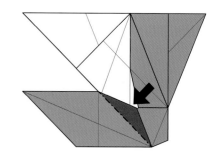

36. 闭合沉折。

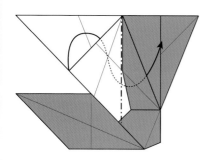

37. 内翻折。

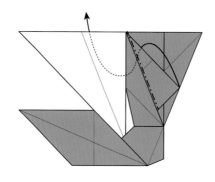

38. 内翻折。

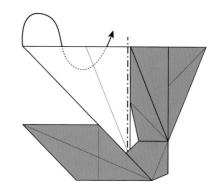

39. 内翻折。

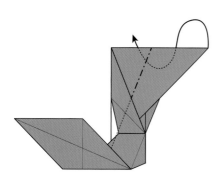

40. 内翻折。

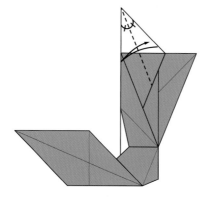

41. 等分角做折痕。

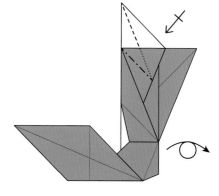

42. 兔耳折，后侧按相同方
法折叠后翻面。

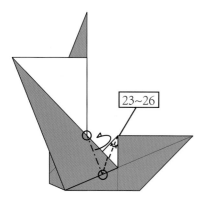

43. 按折线折叠。后侧的折
法参照步骤23~26。

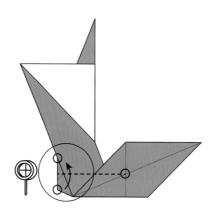

44. 向上谷折后局部放大观察。

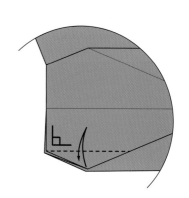

45. 谷折做折痕。

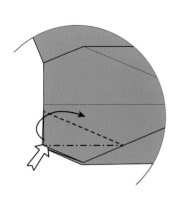

46. 撑开后压平。

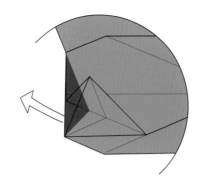

47. 拉出阴影部分纸层。

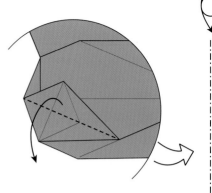

48. 谷折。缩小视野。

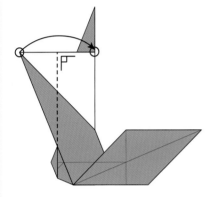

49. ○点对折做折痕。

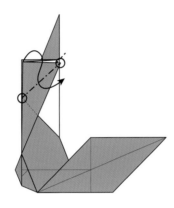

50. 内翻折。

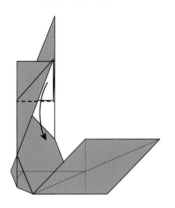

51. 向下谷折。

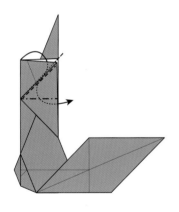

52. 内翻折。

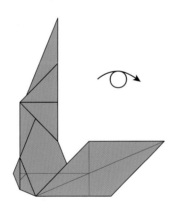

53. 翻面。

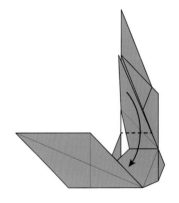

54. 向下谷折。

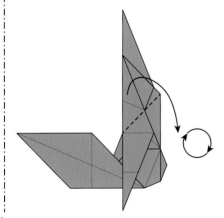

55. 向下谷折后旋转。

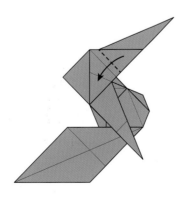

56. 向下谷折。

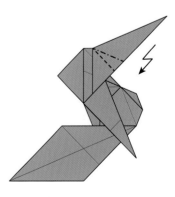

57. 段折。

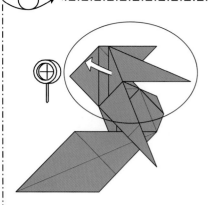

58. 拉出纸层，局部放大
 观察。

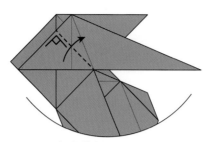

59. 向上谷折。

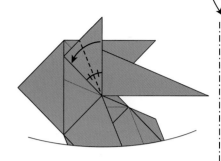

60. 沿角平分线谷折。

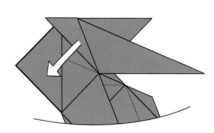

61. 拉出纸层。

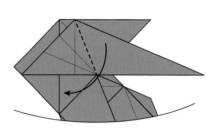

62. 谷折。

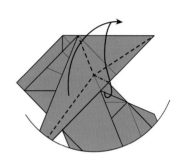

63. 兔耳折（右上角约折角
 度的三分之一）。

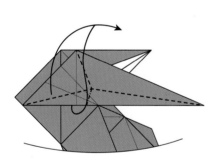

64. 兔耳折。

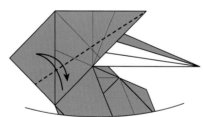

65. 向上谷折做折痕。

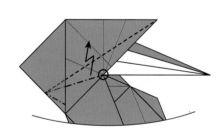

66. 按折线段折。

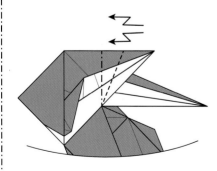

67. 两侧段折。

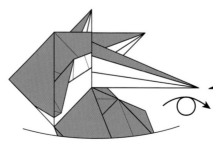

68. 翻面。

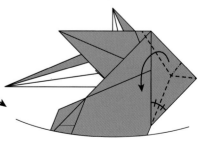

69. 兔耳折。

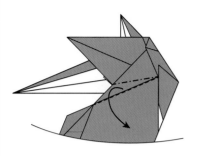

70. 按折线段折。

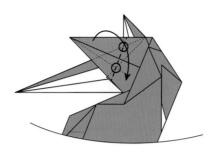

71. 连接○点向右谷折。

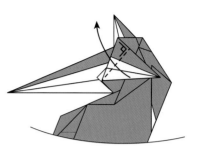

72. 向上谷折。

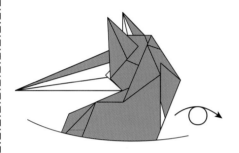

73. 翻面。

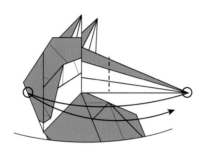

74. ○点对齐做折痕。

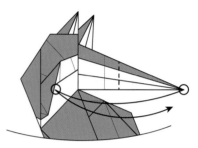

75. ○点对齐做折痕。

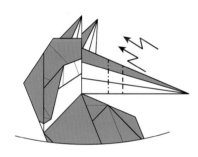

76. 两侧段折。

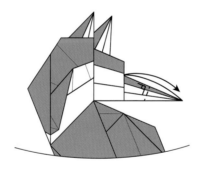

77. 谷折做折痕。

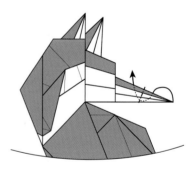

78. 内翻折。

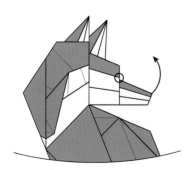

79. 以○点为中心，调整嘴巴
　　高度。

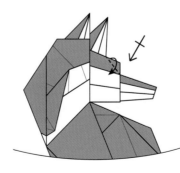

80. 向下谷折，另一侧按相
　　同方法折叠。

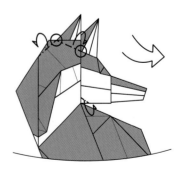

81. 参照图示山折并整理轮
　　廓。缩小视野。

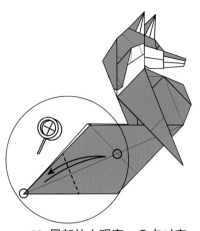

82. 局部放大观察，〇点对齐做折痕。

83. 〇点对齐做折痕。

84. 过〇点做垂线折痕。

85. 〇点对齐做折痕。

86. 外翻折。

87. 过〇点做垂线折痕，后侧按相同方法折叠。

88. 撑开后向右压平。

89. 整体向后折叠。

90. 两侧按折线向里山折。

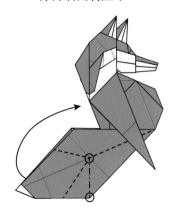

91. 按折线整理聚合。

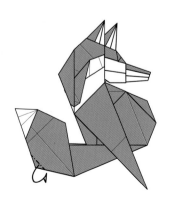

92. 向后山折。

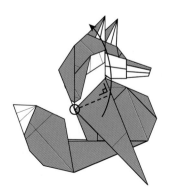

93. 向上谷折。

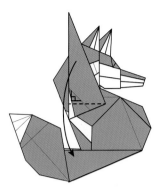

94. 向下谷折。

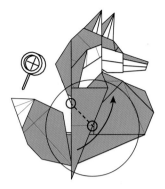

95. 连接〇点向上谷折，
局部放大观察。

96. 谷折。

97. 拉开纸层。

98. 段折。

99. 内翻折。

100. 向后山折。

101. 撑开后压平。

102. 翻出内侧纸层。

103. 向后山折。

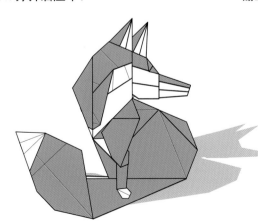

104. 完成。

锦鲤

锦鲤色彩艳丽，花纹多变，是一种非常美丽的观赏鱼类，而且锦鲤在传统文化中也有着富贵、幸运的含义。此作品使用两面颜色不一样的正方形纸，运用纸层的转换，巧妙地做出了锦鲤身上的双色花纹。鱼的两侧运用不对称的折纸结构，做出了不同的花纹。步骤26~30需要打开纸层立体操作，是本作品的难点，需要对照折图仔细观察。

本作品推荐使用1张边长30cm、正反不同颜色的正方形纸来制作。

折叠难度：★★★★★

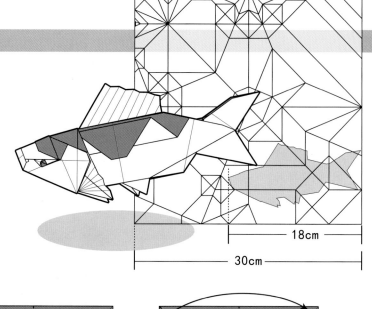

18cm

30cm

1. 做对角线折痕。

2. 边与边对折做折痕。

3. 按折线聚合后旋转。放大视野。

4. 等分角做折痕，后侧按相同方法折叠。

5. 内翻折。

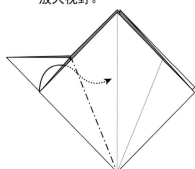

6. 内翻折。

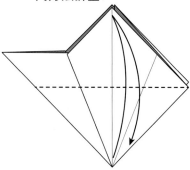

7. 谷折做折痕。

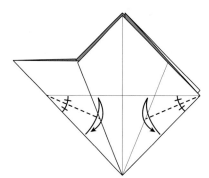

8. 等分角做折痕。

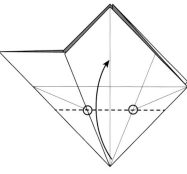

9. 连接○点向上谷折。

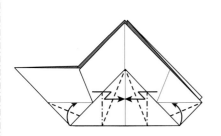

10. 按折线整理聚合。

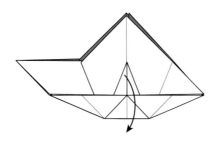

11. 展开。

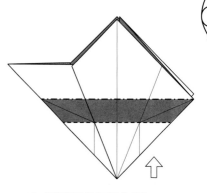

12. 阴影部分开放沉折。

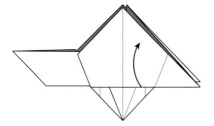

13. 向上翻开一层。

14. 按折线整理聚合。

15. 按折线压平。

16. 谷折做折痕。

17. 翻面。

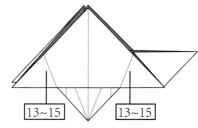

18. 图中标示部分的折法参照
步骤13~15。

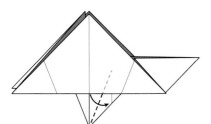

19. 向右谷折。

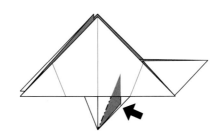

20. 阴影部分闭合沉折。

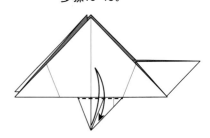

21. 谷折做折痕。

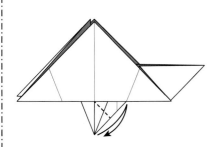

22. 等分角做折痕。

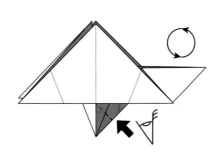

23. 调整阴影部分纸层结构。
旋转。视角转换。

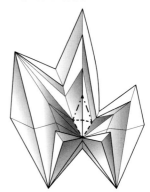

24. 按折线整理结构。

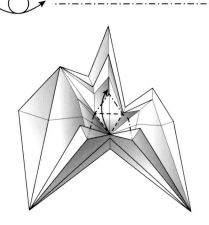

25. 折叠的过程图，下面的角按折线向上折。

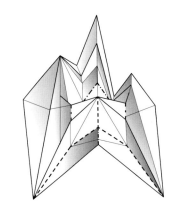

26. 折叠的过程图。

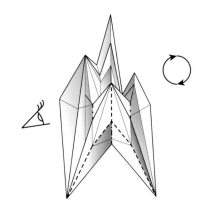

27. 折叠的过程图。按折线整理压平。旋转，视角转换。

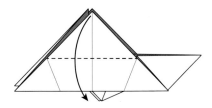

28. 向下谷折。

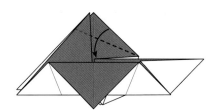

29. 向下谷折。

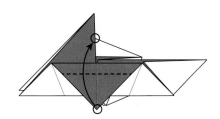

30. ○点对齐折叠。

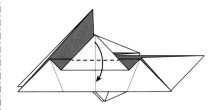

31. 按折线谷折。

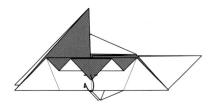

32. 向后山折。

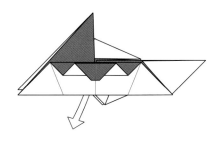

33. 拉出内侧纸层。

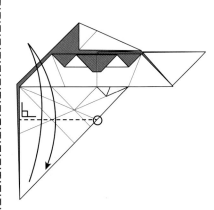

34. 过○点做垂线折痕。

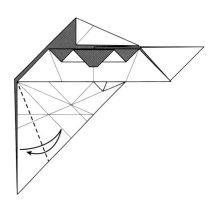

35. 等分角做折痕。

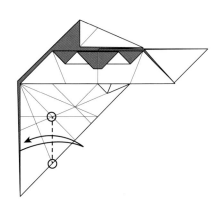

36. 连接○点做折痕。

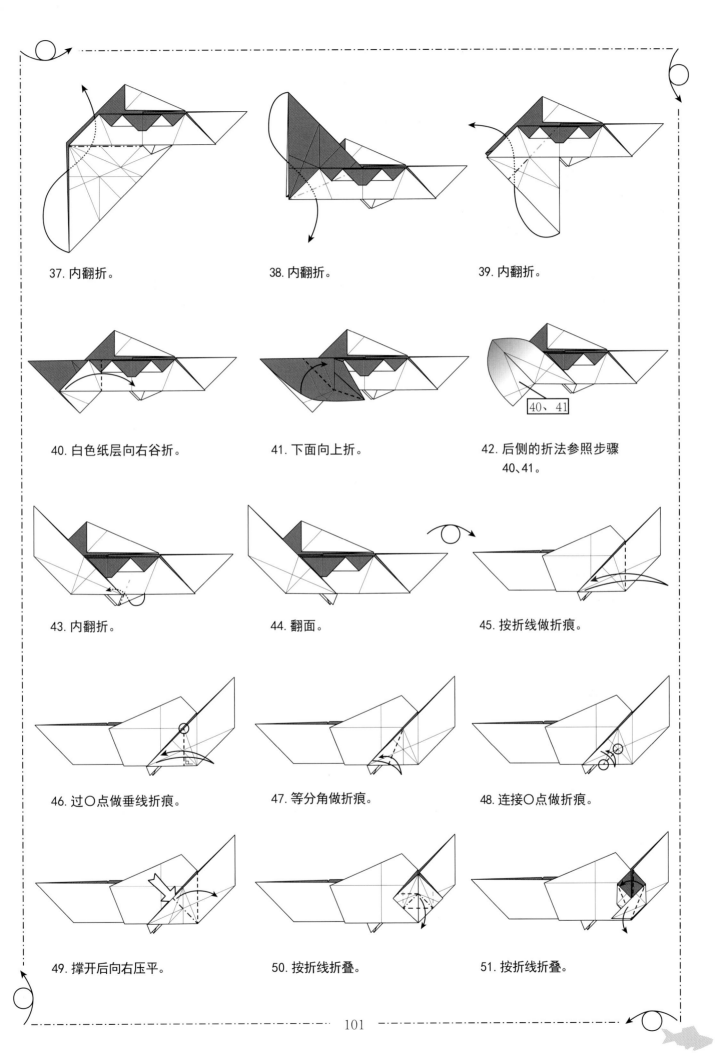

37. 内翻折。

38. 内翻折。

39. 内翻折。

40. 白色纸层向右谷折。

41. 下面向上折。

42. 后侧的折法参照步骤
40、41。

43. 内翻折。

44. 翻面。

45. 按折线做折痕。

46. 过〇点做垂线折痕。

47. 等分角做折痕。

48. 连接〇点做折痕。

49. 撑开后向右压平。

50. 按折线折叠。

51. 按折线折叠。

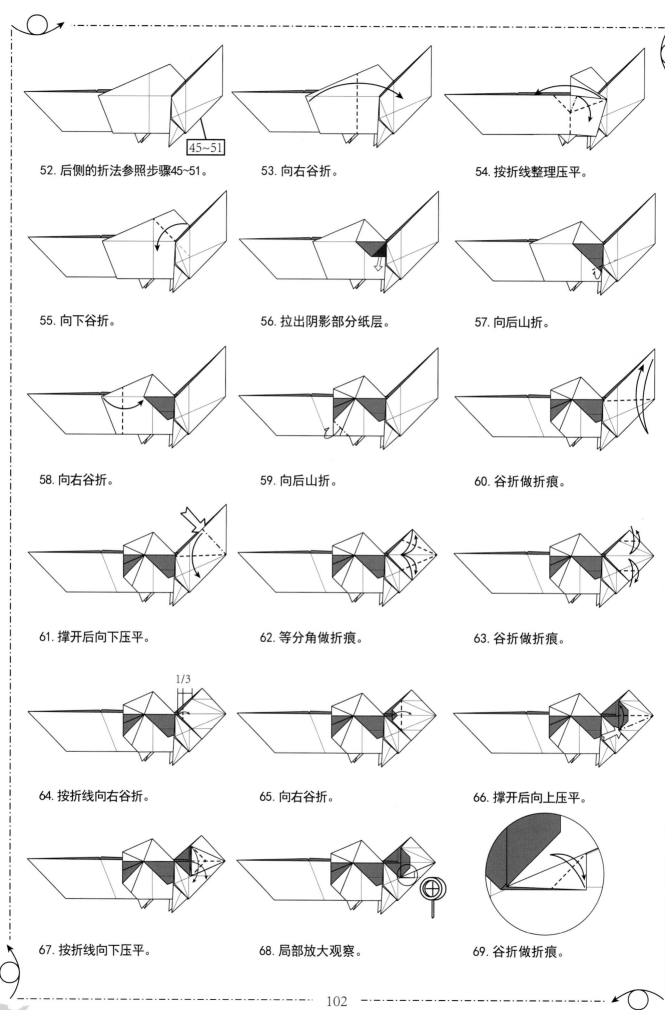

52. 后侧的折法参照步骤45~51。

53. 向右谷折。

54. 按折线整理压平。

55. 向下谷折。

56. 拉出阴影部分纸层。

57. 向后山折。

58. 向右谷折。

59. 向后山折。

60. 谷折做折痕。

61. 撑开后向下压平。

62. 等分角做折痕。

63. 谷折做折痕。

64. 按折线向右谷折。

65. 向右谷折。

66. 撑开后向上压平。

67. 按折线向下压平。

68. 局部放大观察。

69. 谷折做折痕。

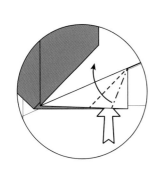

70. 撑开后向上压平。

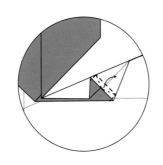

71. 按折线翻折。

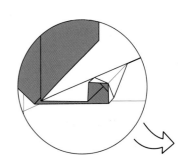

72. 完成后的效果。
缩小视野。

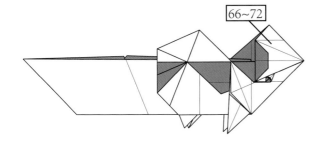

73. 后侧的折法参照步骤66~72。

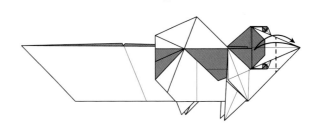

74. 谷折做折痕。

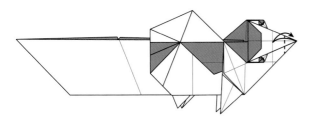

75. 谷折做折痕。

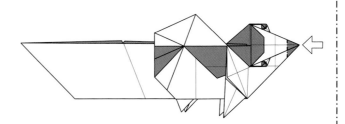

76. 阴影部分开放沉折。

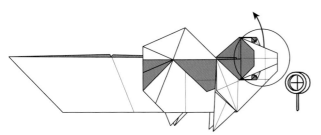

77. 后侧纸层向上折。局部
放大观察。

78. 向左谷折。

79. 向右谷折。

80. 向右谷折。

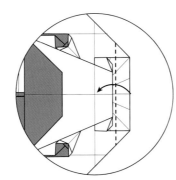

81. 向左谷折。

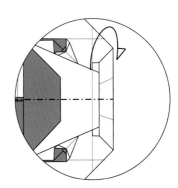

82. 向后山折。

83. 头部折叠完成。缩小视野。

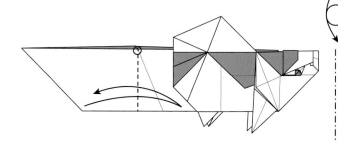

84. 过○点做垂线折痕。

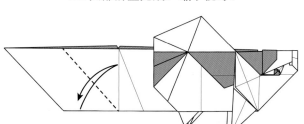

85. 等分角做折痕。

86. 阴影部分开放沉折。

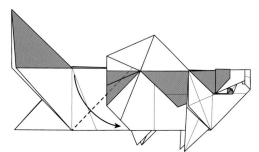

87. 按折线向下谷折。

88. 按折线向下折。

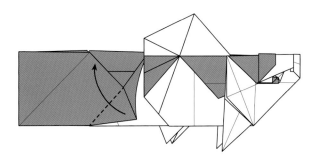

89. 向上谷折。

90. 沿对角线谷折。

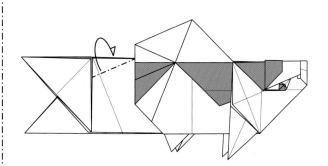

91. 向后山折。

92. 向后山折。

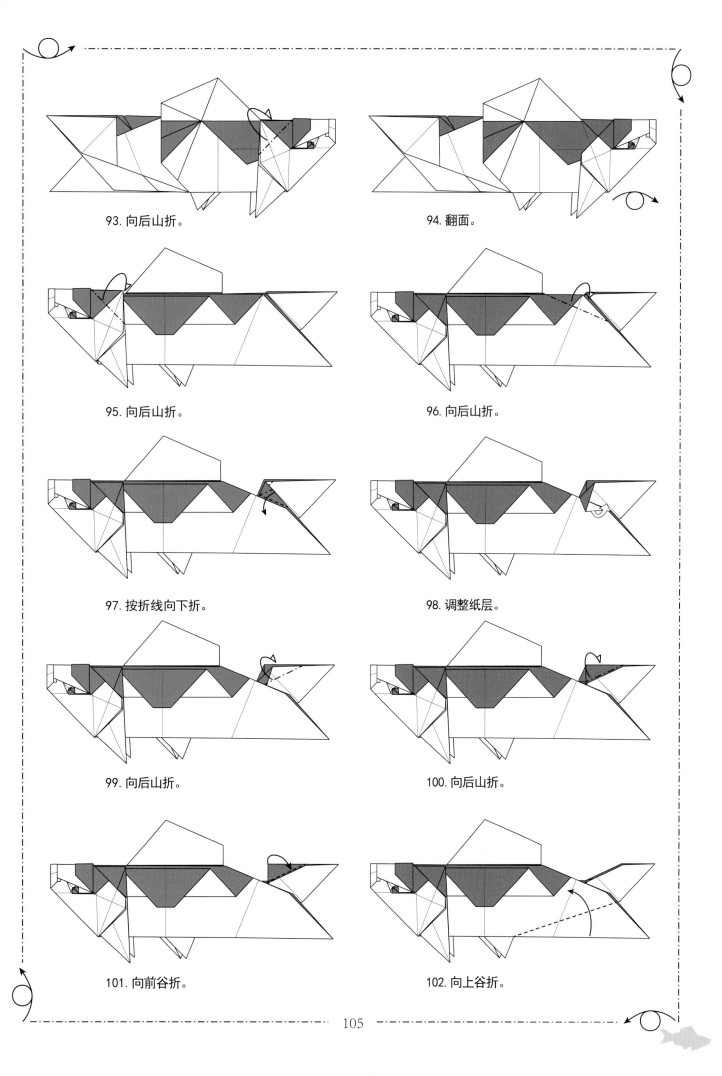

93. 向后山折。

94. 翻面。

95. 向后山折。

96. 向后山折。

97. 按折线向下折。

98. 调整纸层。

99. 向后山折。

100. 向后山折。

101. 向前谷折。

102. 向上谷折。

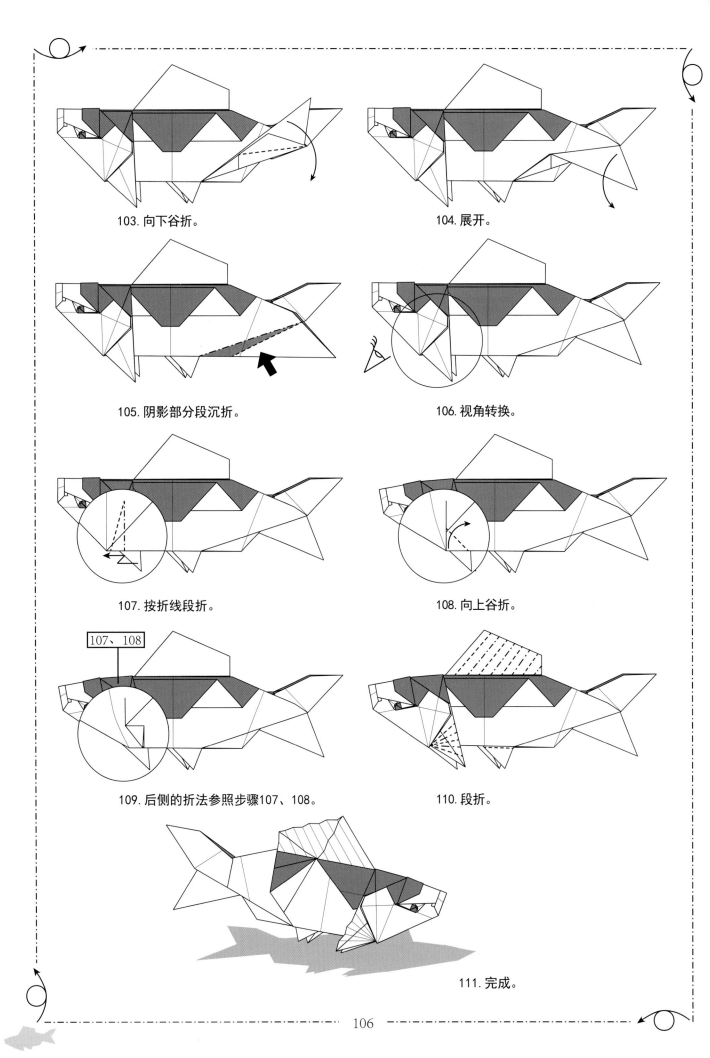

103. 向下谷折。

104. 展开。

105. 阴影部分段沉折。

106. 视角转换。

107. 按折线段折。

108. 向上谷折。

107、108

109. 后侧的折法参照步骤107、108。

110. 段折。

111. 完成。

印第安酋长

此作品创作于2014年国际折纸日，以和平为主题。酋长身着印第安传统服饰，头戴羽冠，目光深邃，神情庄严，正在进行传统的祭天祈福仪式。作品采用蛇腹设计，双色作品，一纸成型。折图由设计者本人绘制，于2015年全文发表于国际著名折纸学刊《美国折纸协会年刊》压轴位置，并应邀发表在同年《西班牙折纸学会年刊》上，这是第一次在国内公布。

本作品推荐使用1张边长50cm、正反不同颜色的正方形纸来制作。

折叠难度：★★★★★

1. 边与边对折做折痕。

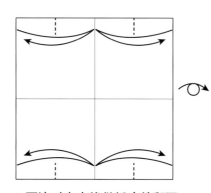

2. 两边对齐中线做折痕并翻面。

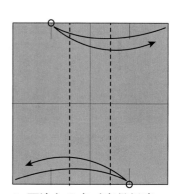

3. 两边向〇点对齐做折痕。

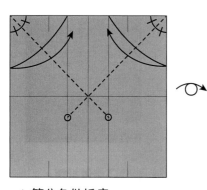

4. 等分角做折痕。

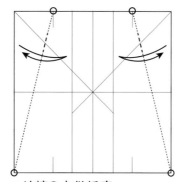

5. 连接〇点做折痕。

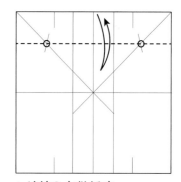

6. 连接〇点做折痕。

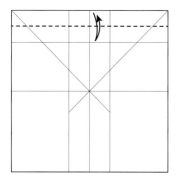

7. 边缘向步骤6折痕对齐做折痕。

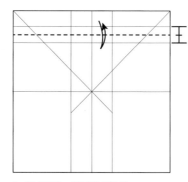

8. 按折线对齐做折痕。

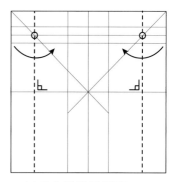

9. 过〇点做垂线折痕。

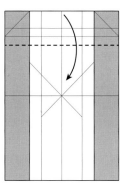

10. 向下谷折。

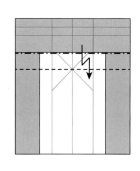

11. 按折线段折。

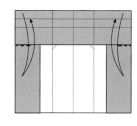

12. 谷折做折痕。

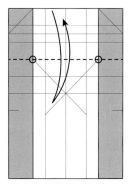

13. 连接〇点做折痕。

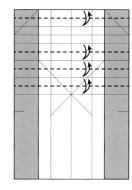

14. 按折线做折痕。

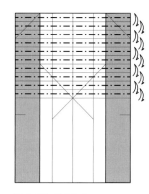

15. 按折线做折痕。

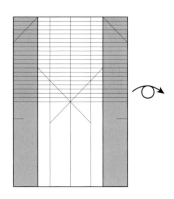

16. 翻面。

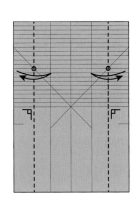

17. 过〇点做垂线折痕。

18. 连接〇点做折痕。

19. 按折线做折痕。

20. 按折线做折痕。

21. 连接〇点做折痕。

22. 按折线做折痕。

23. 按折线做折痕。

24. 按折线做折痕。

25. 按折线做折痕。

26. 全部展开，翻面。

27. 向后山折。

28. 等分角做折痕。

29. 按折线做折痕。

30. 全部打开。

31. 等分角做折痕。

32. 等分角做折痕。

33. 按折线做折痕。

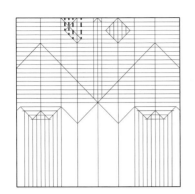

34. 按折线做折痕。

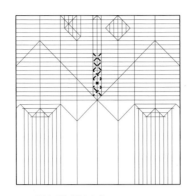

35. 按折线做折痕。

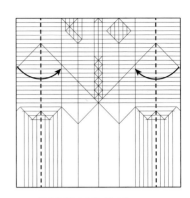

36. 两边按折线谷折。

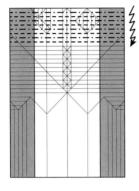

37. 连续段折。

38. 向后山折。

39. 向下90°谷折，随后视角转换。

40. 向下90°谷折的侧面视角。

41. 按折线整理并聚合。

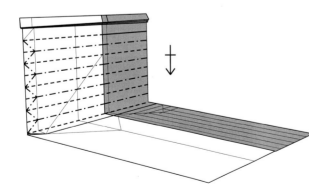

42. 按相同方法依次折叠。

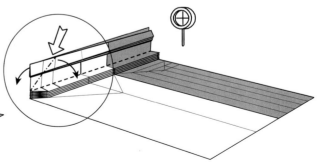

43. 局部放大观察，撑开后向两侧压平。

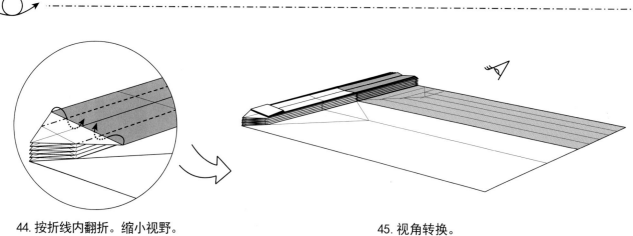

44. 按折线内翻折。缩小视野。

45. 视角转换。

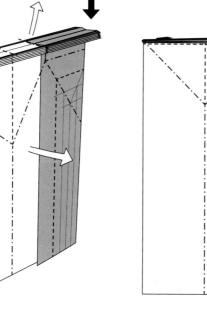

46. 按折线整理纸层。

47. 按折线整理纸层的正面视角。

48. 聚合压平后翻面。

49. 右侧纸层向下谷折。

50. 拉开内部纸层，视角转换，局部放大观察。

51. 按折线整理聚合。

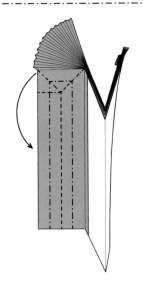

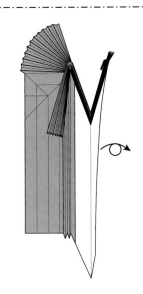

52. 上一步的结构折痕图。

53. 按折线整理聚合。

54. 翻面。

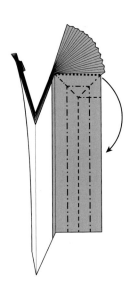

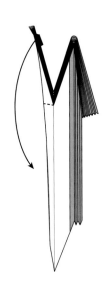

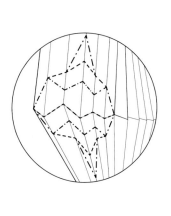

55. 按折线整理聚合。

56. 将左侧纸层向下谷折。

57. 拉开内部纸层。

58. 按折线整理聚合。

59. 上一步的结构折痕图。

60. 视角转换。

61. 向上拉开纸层。

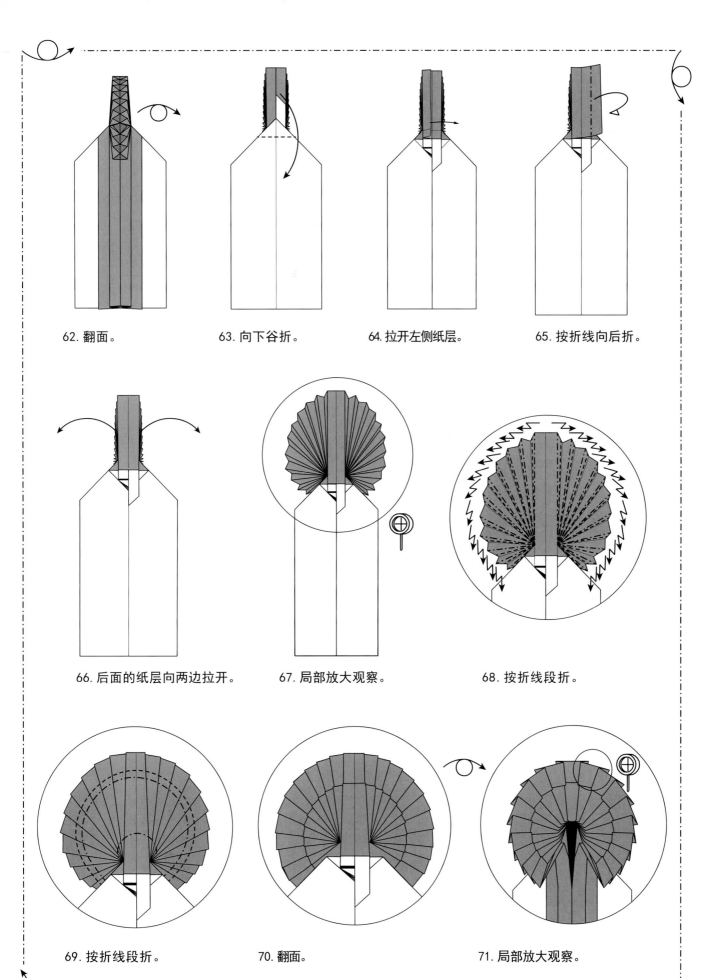

62. 翻面。

63. 向下谷折。

64. 拉开左侧纸层。

65. 按折线向后折。

66. 后面的纸层向两边拉开。

67. 局部放大观察。

68. 按折线段折。

69. 按折线段折。

70. 翻面。

71. 局部放大观察。

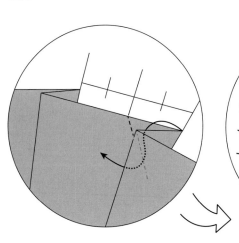

72. 按折线内翻折。

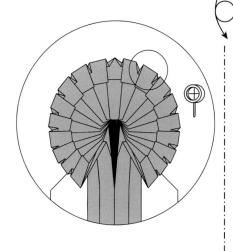

73. 其他部分按相同的方法折叠。

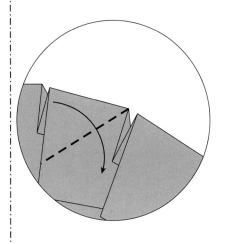

74. 局部放大观察。

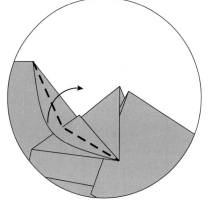

75. 按折线向下折。

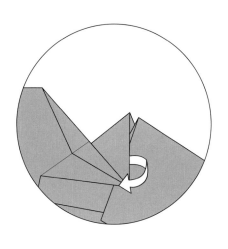

76. 按折线向上谷折。

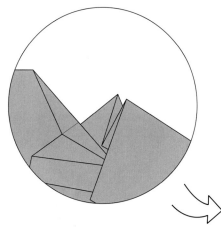

77. 将上层的纸藏到下方的
纸层下面。

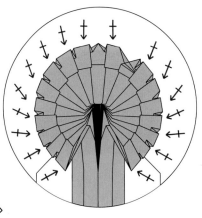

78. 藏好后的效果。

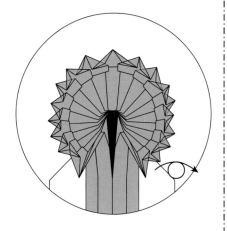

79. 其他部分的折法参照
步骤77、78。

80. 翻面。

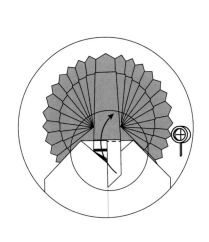

81. 按折痕向上折。局部放
大观察。

82. 拉开上半部分纸层。

83. 将下方三角形向上
谷折，插入上层口
袋。

84. 按图示完全拉开第
一个角的纸层。

85. 按折线段折整理出
鼻子的形状。

86. 按折线整理聚合。

87. 按折线整形，塑造
脸部结构。

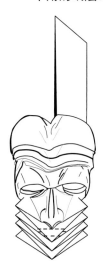

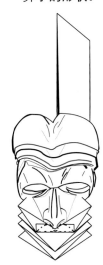

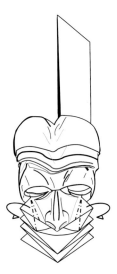

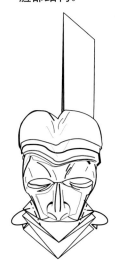

88. 按折线向上谷折。

89. 按折线整理出上嘴
唇的形状。

90. 按折线两侧向后山折。

91. 按折线两侧向后山折。

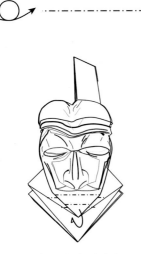

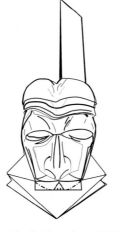

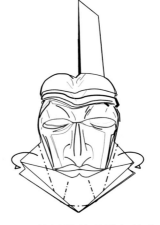

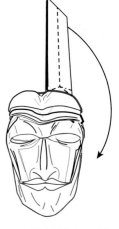

92. 按折线连续山折。

93. 按折线整理出下嘴唇。

94. 按折线整理脸部轮廓。

95. 按折线向下折。

96. 按折线整理头部羽毛。

97. 头部折叠完成。
缩小视野。

98. 两侧纸层向中心折。

99. 局部放大观察。

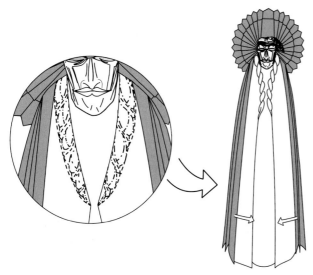

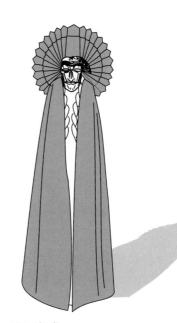

100. 按折线整理衣服花
纹。缩小视野。

101. 两侧纸层拉向中心。

102. 完成。

褐马鸡

褐马鸡是中国特产的珍稀鸟类，国家一级保护动物。在古代，褐马鸡的尾部羽毛被用来装饰武将的帽盔。本作品使用双色纸，做出了褐马鸡头两侧的白色羽毛和尾羽。折叠时部分步骤有一定难度，要仔细观察对照图纸折叠。

本作品推荐使用1张边长40cm、正反不同颜色的正方形纸来制作。

折叠难度：★★★★★

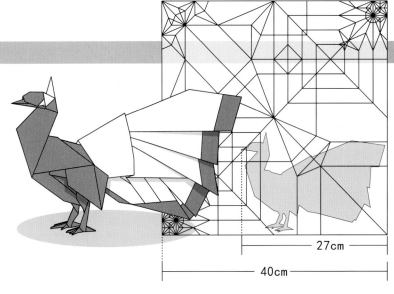

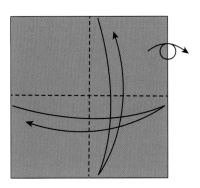

1. 边与边对折做折痕。

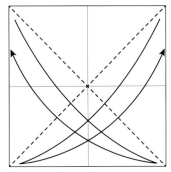

2. 做对角线折痕。

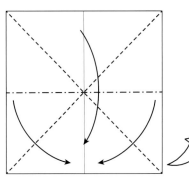

3. 按折线整理聚合。放大视野。

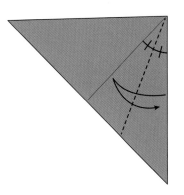

4. 等分角做折痕。

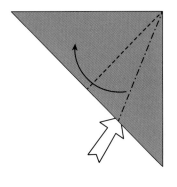

5. 撑开后向左侧压平。

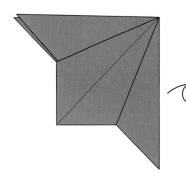

6. 翻面。

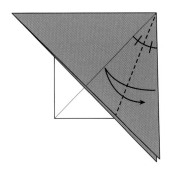

7. 等分角做折痕。

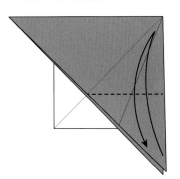

8. 按折线做折痕。

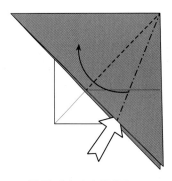

9. 撑开后向左侧压平。

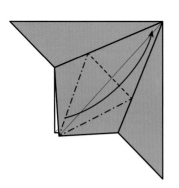

10. 花瓣折。

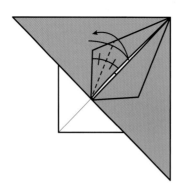

11. 等分角做折痕。

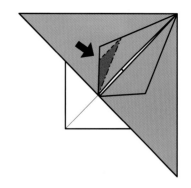

12. 阴影部分段沉折。

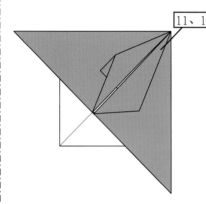

13. 后侧的折法参照步骤11、12。

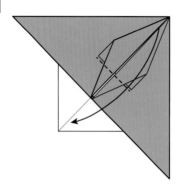

14. 按折线谷折。

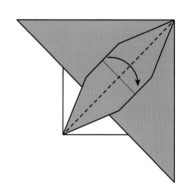

15. 向右谷折。

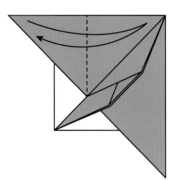

16. 按折线做折痕。

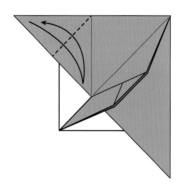

17. 按折线做折痕。

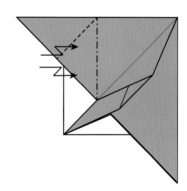

18. 两侧同时段折。

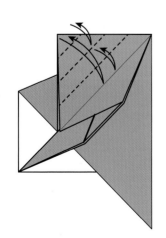

19. 按折线谷折做折痕。

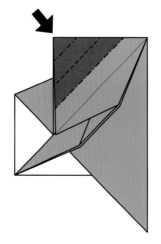

20. 阴影部分段沉折。

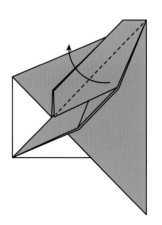

21. 按折线谷折。

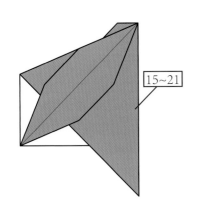

22. 后侧的折法参照步骤15~21。

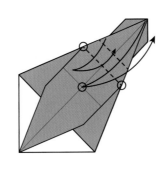

23. 按折线做折痕。

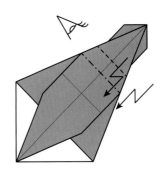

24. 两侧段折后，视角转换。

25. 按折线整理聚合。

26. 翻面。

27. 向上谷折。

28. 旋转。

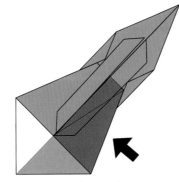

29. 阴影部分闭合沉折。

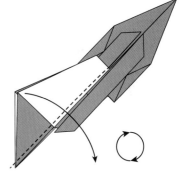

30. 按折线向下谷折。旋转。

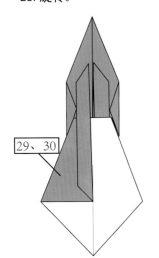

31. 后侧的折法参照步骤 29、30。

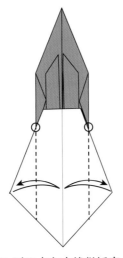

32. 过○点向中线做折痕。

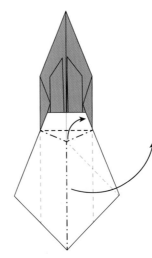

33. 按折线整理聚合。

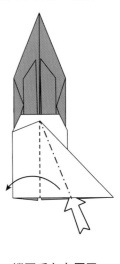

34. 撑开后向左压平。

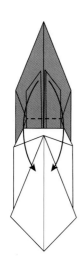
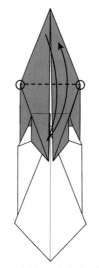
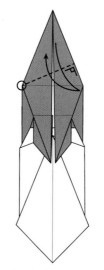
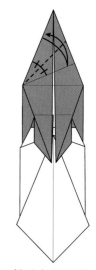

35. 向下谷折。

36. 连接○点做折痕。

37. 过○点向对边做垂线折痕。

38. 等分角做折痕。

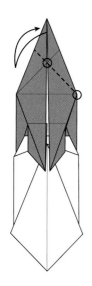
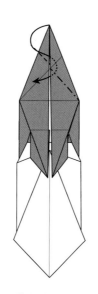
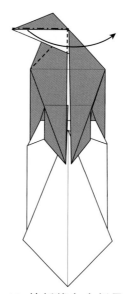
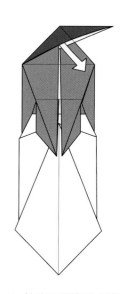

39. 连接○点做折痕。

40. 按折线内翻折。

41. 按折线向右折叠。

42. 拉出阴影部分纸层。

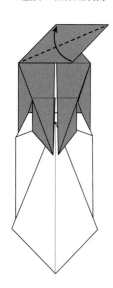
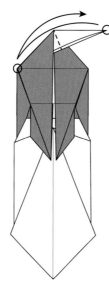
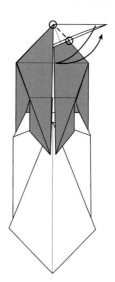
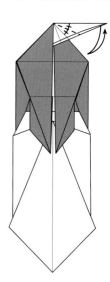

43. 向上山折。

44. ○点对齐做折痕。

45. 连接○点做折痕。

46. 等分角做折痕。

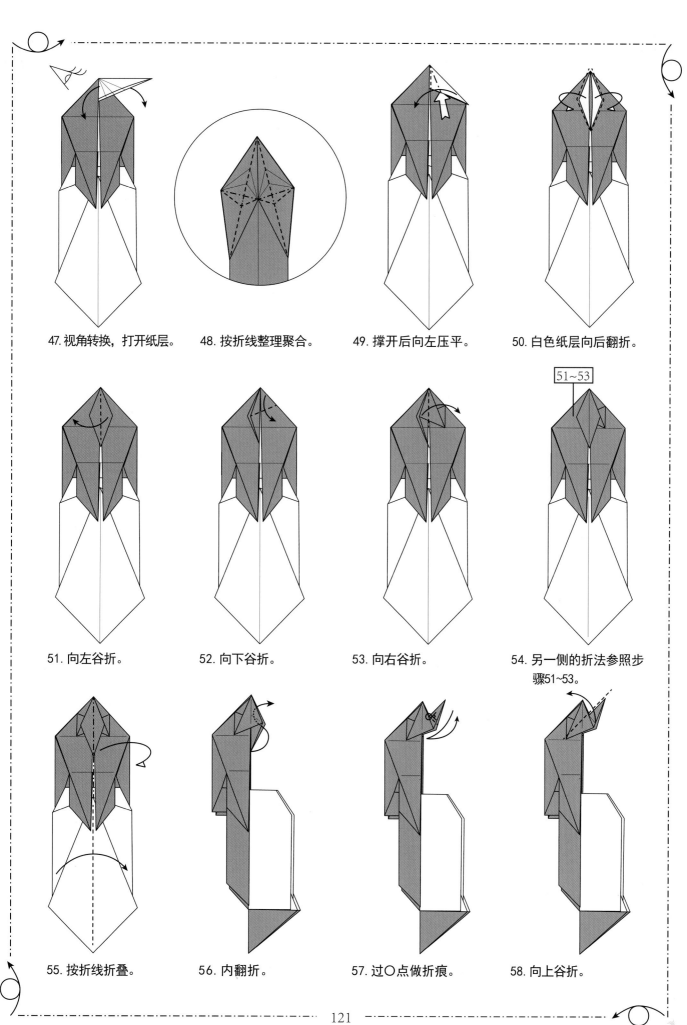

47. 视角转换，打开纸层。

48. 按折线整理聚合。

49. 撑开后向左压平。

50. 白色纸层向后翻折。

51. 向左谷折。

52. 向下谷折。

53. 向右谷折。

54. 另一侧的折法参照步骤51~53。

51~53

55. 按折线折叠。

56. 内翻折。

57. 过〇点做折痕。

58. 向上谷折。

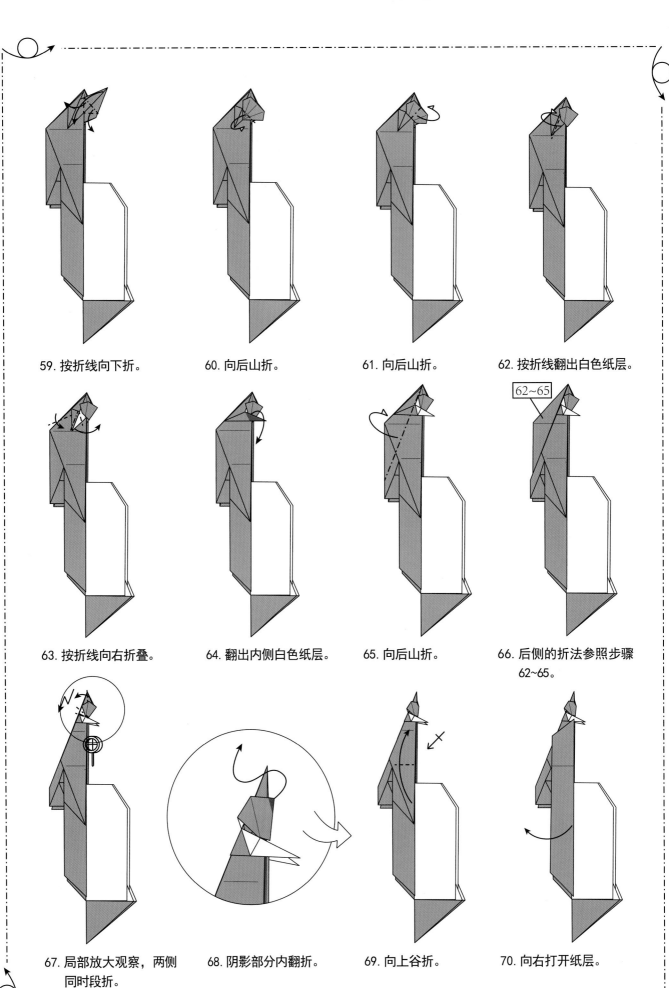

59. 按折线向下折。

60. 向后山折。

61. 向后山折。

62. 按折线翻出白色纸层。

63. 按折线向右折叠。

64. 翻出内侧白色纸层。

65. 向后山折。

66. 后侧的折法参照步骤 62~65。

67. 局部放大观察，两侧 同时段折。

68. 阴影部分内翻折。

69. 向上谷折。

70. 向右打开纸层。

71. 等分角做折痕。

72. 阴影部分开放沉折。

73. 向右谷折。

74. 过〇点做垂线折痕。

75. 等分角做折痕。

76. 等分角做折痕。

77. 按折线做折痕。

78. 阴影部分开放沉折。

79. 按折线做折痕。

80. 按折线做折痕。

81. 局部放大观察，按折线做折痕。

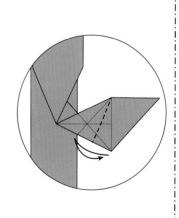

82. 按折线做折痕。

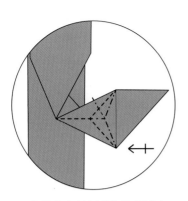

83. 两侧同时按折线整理聚合。

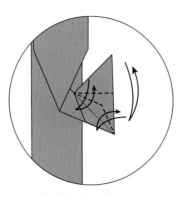

84. 按折线做折痕。

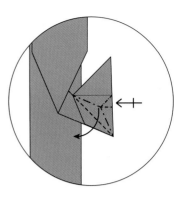

85. 两侧同时按折线整理聚合。

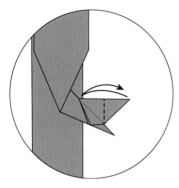

86. 按折线做折痕。

87. 撑开后向下压平。

88. 花瓣折。

89. 向上谷折。

90. 向右谷折。

91. 整体向上谷折。

92. 阴影部分开放沉折。

93. 向下谷折。缩小视野。

69~93

94. 后侧的折法参照步骤 69~93。

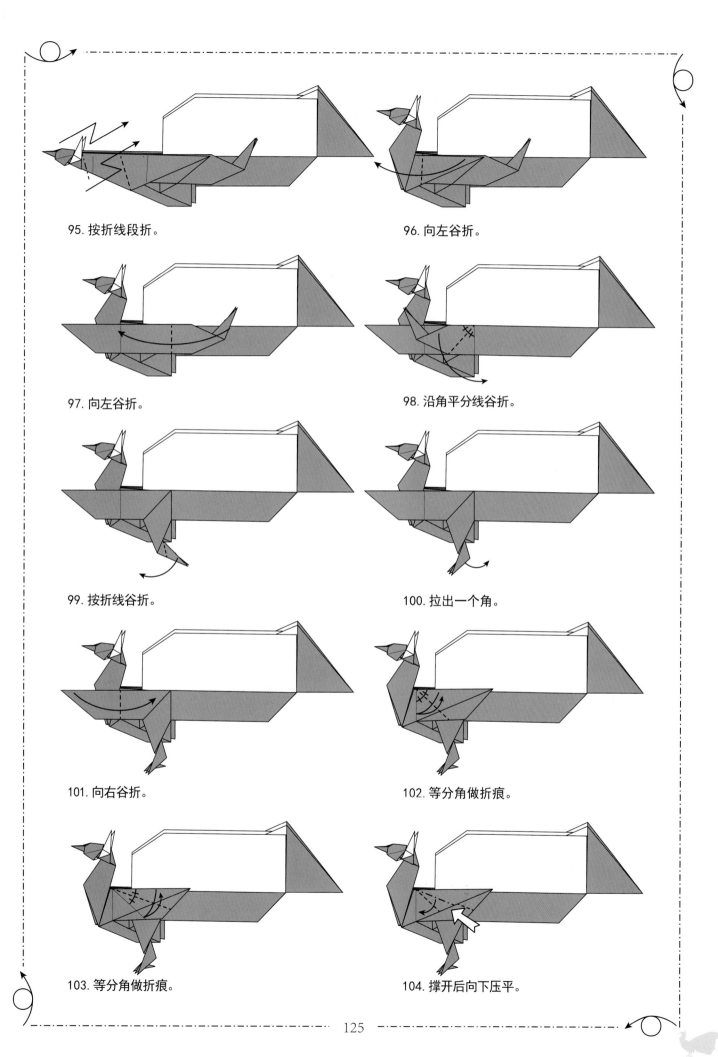

95. 按折线段折。

96. 向左谷折。

97. 向左谷折。

98. 沿角平分线谷折。

99. 按折线谷折。

100. 拉出一个角。

101. 向右谷折。

102. 等分角做折痕。

103. 等分角做折痕。

104. 撑开后向下压平。

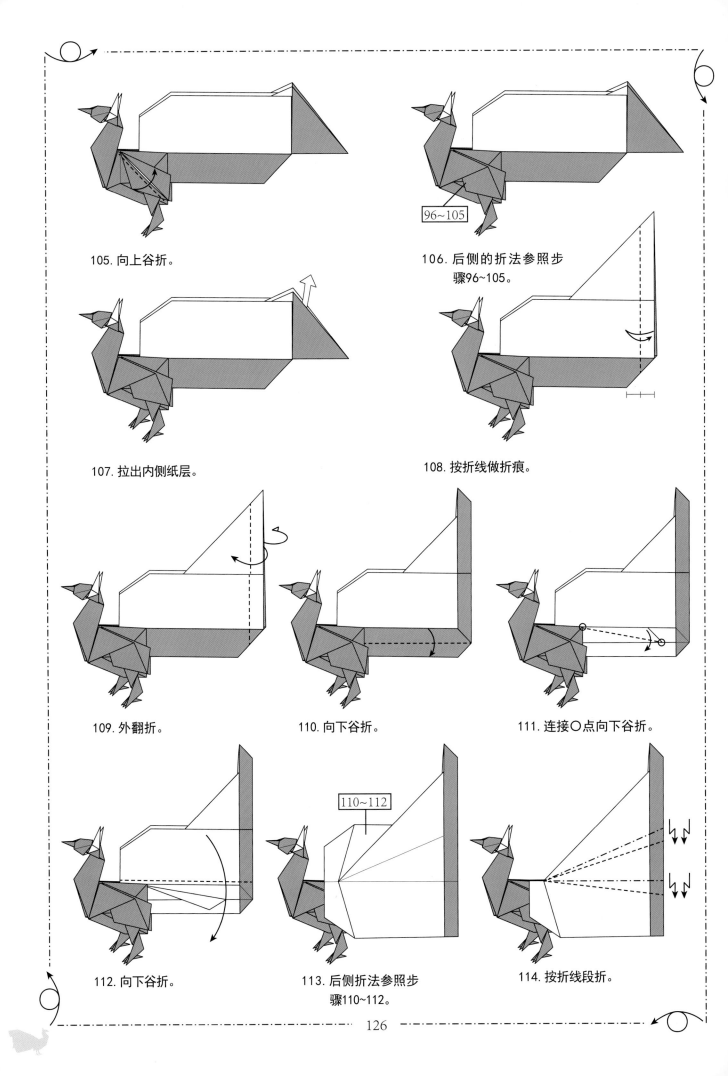

105. 向上谷折。

106. 后侧的折法参照步骤96~105。

96~105

107. 拉出内侧纸层。

108. 按折线做折痕。

109. 外翻折。

110. 向下谷折。

111. 连接〇点向下谷折。

112. 向下谷折。

110~112

113. 后侧折法参照步骤110~112。

114. 按折线段折。

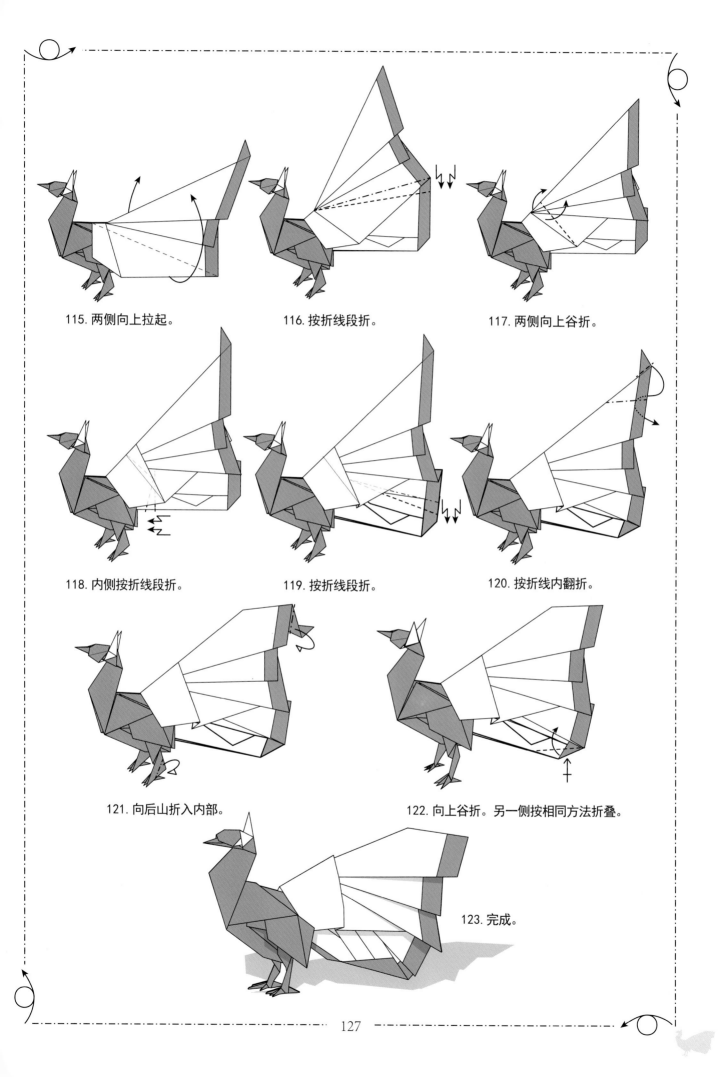

115. 两侧向上拉起。

116. 按折线段折。

117. 两侧向上谷折。

118. 内侧按折线段折。

119. 按折线段折。

120. 按折线内翻折。

121. 向后山折入内部。

122. 向上谷折。另一侧按相同方法折叠。

123. 完成。

公牛

此作品是设计者受邀成为西班牙折纸大会特别嘉宾后决定创作的。前人已经有不少非常优秀的同类题材作品，所以在创作时尽可能让其拥有不同的特点，便于和其他同类作品区分开。最后决定了要以这个冲刺的姿态作为其特点，另外也倾向于用锐利的折线概括整个作品的主要造型，便于折叠。

本作品推荐使用1张边长40cm、正反不同颜色的正方形纸来制作。

折叠难度：★★★★★

18cm

40cm

1. 做对角线折痕。

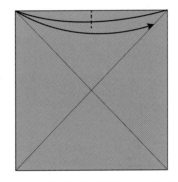

2. 边与边对折做折痕，仅在边缘留下记号即可。

3. 连接○点做折痕。

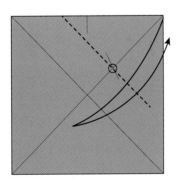

4. 过○点做折痕。

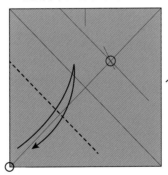

5. ○点对齐做折痕。翻面。

6. 等分角做折痕。翻面。

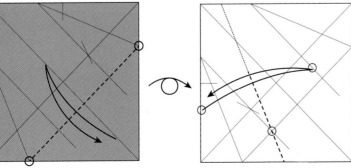

7. 连接○点做折痕。翻面。

8. ○点对齐做折痕。

9. ○点对齐做折痕。翻面。

10. 连接〇点做折痕。

11. 过〇点向对边做垂线折痕。

12. 连接〇点做折痕。

13. 连接〇点做折痕。

14. 等分角做折痕。翻面。

15. 等分角做折痕。

16. 等分角做折痕。

17. 等分角做折痕。

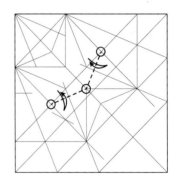

18. 连接〇点做折痕。

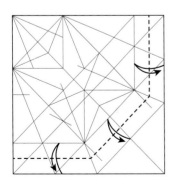

19. 按折线做折痕。

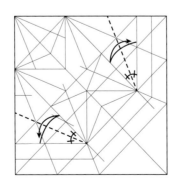

20. 等分角做折痕。

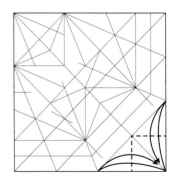

21. 按折线做折痕。

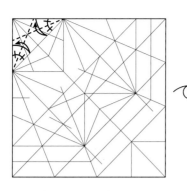

22. 等分角做折痕。翻面。

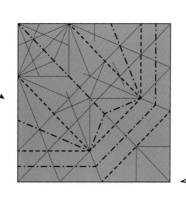

23. 按折线整理聚合。

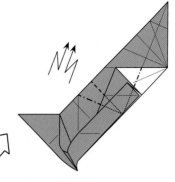

24. 两侧段折。

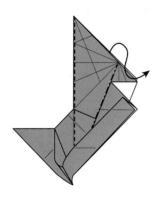

25. 内翻折。

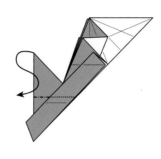

26. 内翻折。

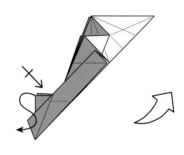

27. 内翻折。后侧按相同方法折叠。

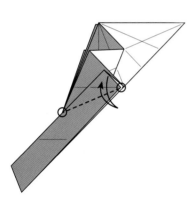

28. 连接○点做折痕。

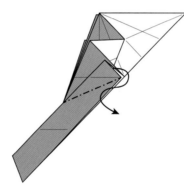

29. 内翻折。

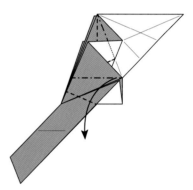

30. 按折线向下折。

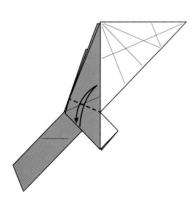

31. 按折线做折痕。

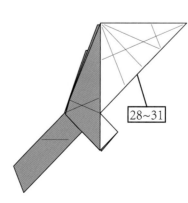

32. 后侧的折法参照步骤28~31。

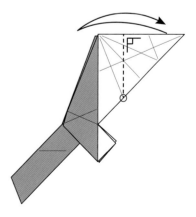

33. 过○点向对边做垂线折痕。

34. 等分角做折痕。

35. 局部放大观察。

36. 过○点向对边做垂线折痕。

37. 连接○点做折痕。

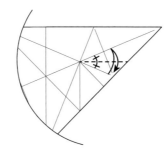

38. 等分角做折痕。

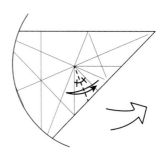

39. 等分角做折痕。缩小视野。

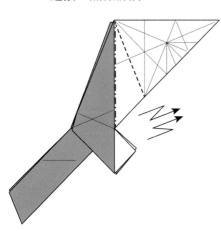

40. 两侧按折线段折。

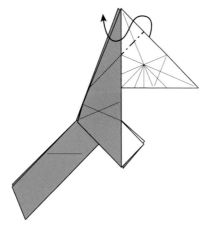

41. 内翻折。

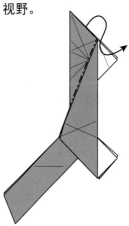

42. 内翻折。

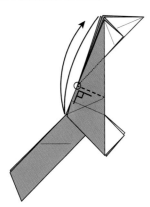

43. 过○点对折做折痕。

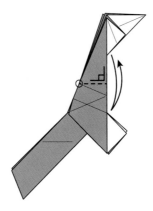

44. 过○点对折做垂线折痕。

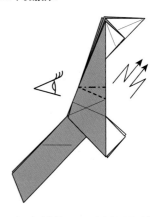

45. 视角转换。所有纸层都按折线段折。

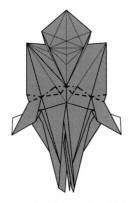

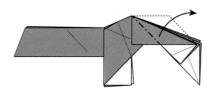

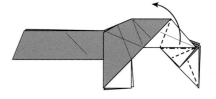

46. 段折的过程图。按折线
整理聚合。

47. 拉开纸层并压平。

48. 按折线折叠。

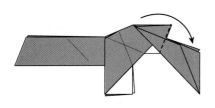

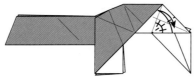

49. 向右谷折。

50. 等分角做折痕。

51. 按折线向内段折。

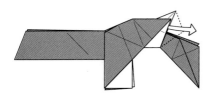

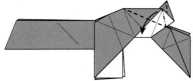

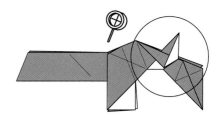

52. 按折线拉出纸层。

53. 向下谷折并顺势压平。

54. 局部放大观察。

55. 等分角做折痕。

56. 阴影部分开放沉折。

57. 向上谷折。

58. 向下谷折。

59. 向后山折。

60. 向前谷折。

61. 向上谷折。

62. 按折线内翻折。

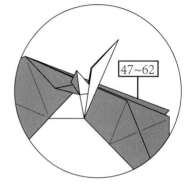

63. 后侧的折法参照步骤47~62。

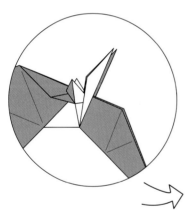

64. 完成的效果如图。
 缩小视野。

65. 视角转换，局部放大观察。

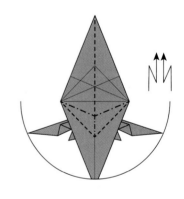

66. 按折线整理聚合。

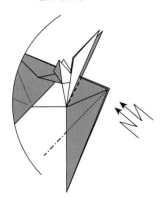

67. 两侧按折线段折。

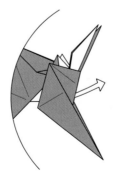

68. 中间纸层向外拉。

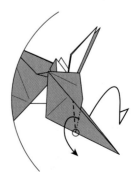

69. 外翻折。

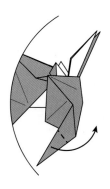

70. 按折线外翻折。

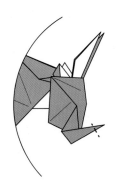

71. 按折线外翻折。

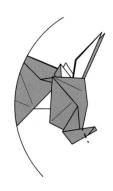

72. 按折线外翻折。

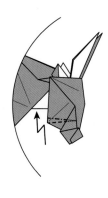

73. 按折线段折。

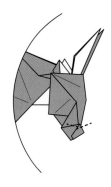

74. 按折线整理出鼻孔结构。

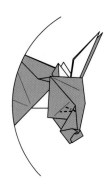

75. 按折线整理出眼睛结构。

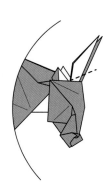

76. 外翻折。

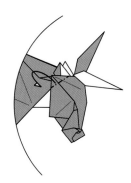

77. 向后山折。

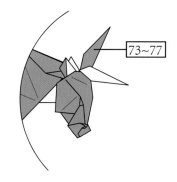

78. 后侧的折法参照步骤73~77。

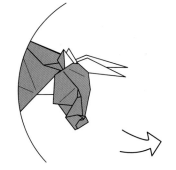

79. 头部折叠完成。缩小视野。

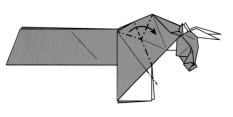

80. 按折线整理聚合。

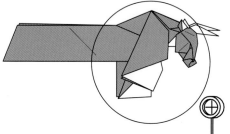

81. 局部放大观察。

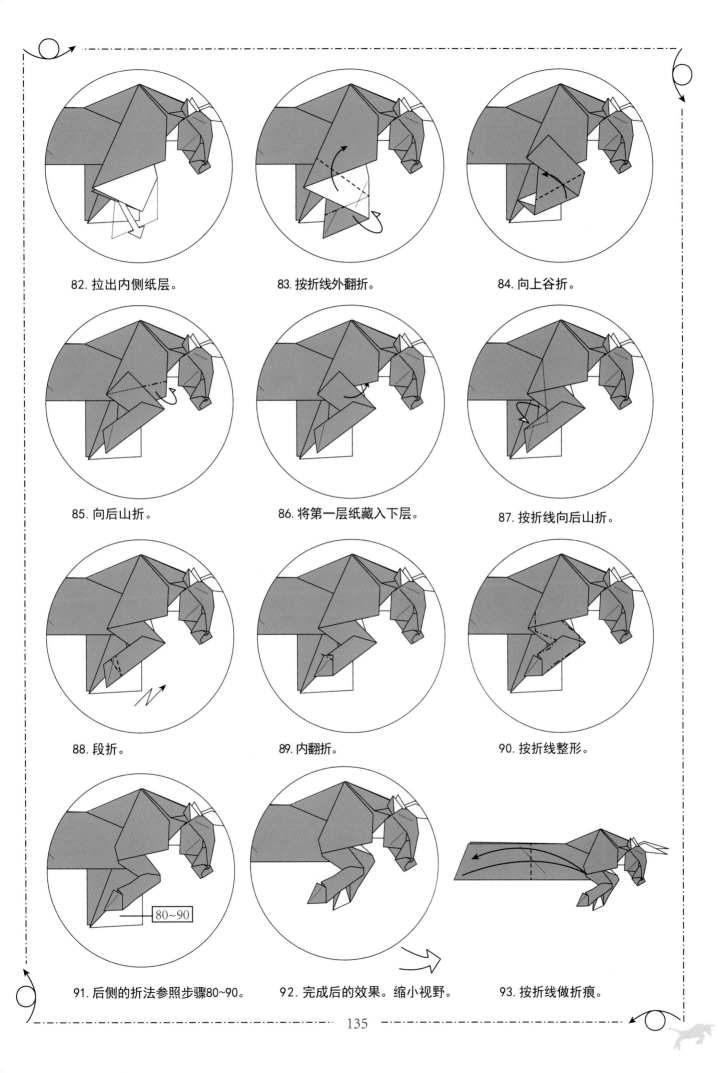

82. 拉出内侧纸层。

83. 按折线外翻折。

84. 向上谷折。

85. 向后山折。

86. 将第一层纸藏入下层。

87. 按折线向后山折。

88. 段折。

89. 内翻折。

90. 按折线整形。

80~90

91. 后侧的折法参照步骤80~90。

92. 完成后的效果。缩小视野。

93. 按折线做折痕。

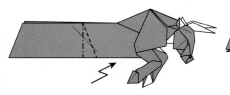

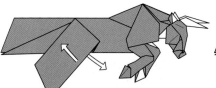

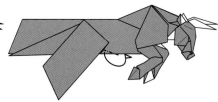

94. 按折线段折。

95. 将第一层纸与其他纸层分离。

96. 向后折一层。

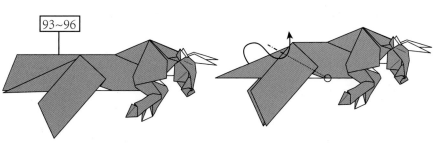

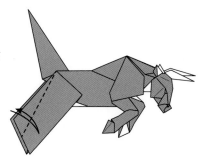

97. 后侧的折法参照步骤 93~96。

98. 按折线内翻折。

99. 按折线做折痕。

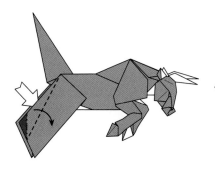

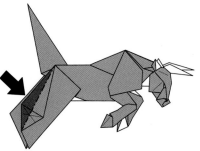

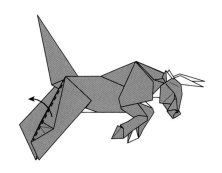

100. 撑开后向右压平。

101. 阴影部分闭合沉折。

102. 向左谷折。

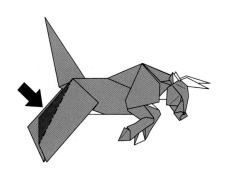

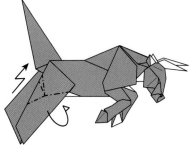

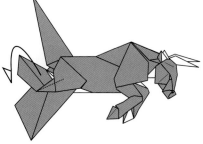

103. 按折线闭合沉折。

104. 按折线整理聚合。

105. 按折线向下山折。

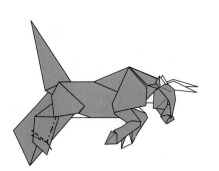

106. 按折线整理聚合。

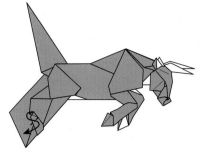

107. 按折线内翻折。

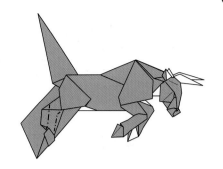

108. 按折线整形。

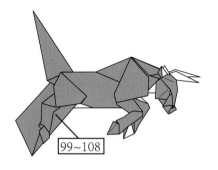

99~108

109. 后侧的折法参照步
　　 骤99~108。

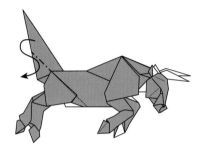

110. 按折线内翻折。

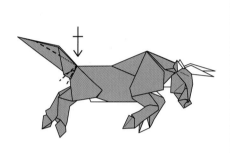

111. 尾部段折收细，后侧按
　　 相同方法折叠。

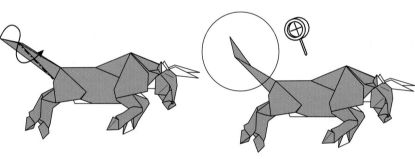

112. 内翻折。

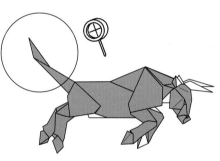

113. 局部放大观察。

114. 内翻折。

115. 内翻折。

116. 两侧段折。

117. 拉出内侧纸层。

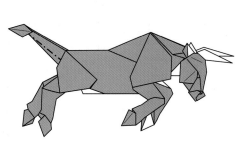

118. 两侧段折。

119. 完成效果如图。
缩小视野。

120. 按折线整形。

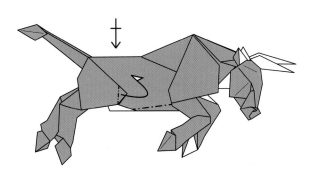

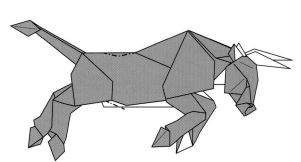

121. 向后山折。另一侧按相
同方法折叠。

122. 按折线对外轮廓整形。

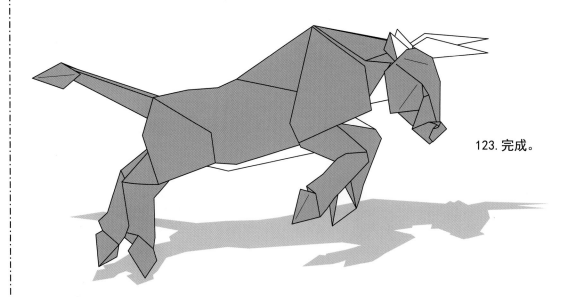

123. 完成。

福字

中国有几千年的福文化。每逢春节，家家户户都要在屋门上、墙壁上、门楣上贴上大大小小的"福"字。寄托了人们对幸福生活的向往，也是对美好未来的祝愿。所谓艺术之间都是相同的，当然也包括折纸和书法之间。这个字的设计，有意地模仿书法的笔锋效果。在折制它的过程中，也需要像书写书法一样心平气和。本作品用双色正方形纸折叠。

本作品推荐使用1张边长40cm、正反不同颜色的正方形纸来制作。

折叠难度：★★★★★

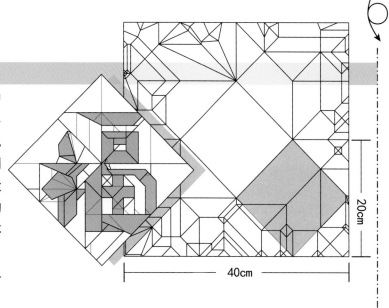

20cm

40cm

1. 按折线谷折做折痕。

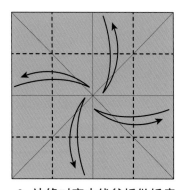

2. 边缘对齐中线谷折做折痕。

3. 连接○点做折痕。

4. 谷折做折痕。

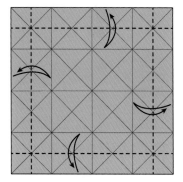

5. 谷折做折痕。

6. 谷折做折痕。

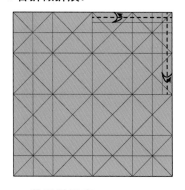

7. 谷折做折痕。

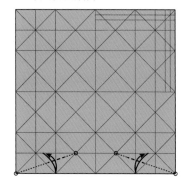

8. 连接○点做折痕。

9. 过○点谷折做折痕。

10. 谷折做折痕。

11. 连接〇点做折痕。

12. 过〇点谷折做折痕。

13. 等分角做折痕。

14. 连接〇点做折痕。

15. 过〇点谷折做折痕。

16. 〇点对齐做折痕。

17. 过〇点谷折做折痕。

18. 〇点对齐做折痕。

19. 连接〇点做折痕。

20. 连接〇点做折痕。

21. 过〇点向对边做垂线折痕。

22. 按折线整理聚合。

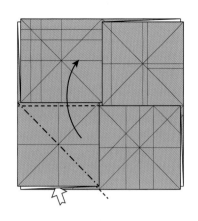

23. 向上谷折后按折线压平。

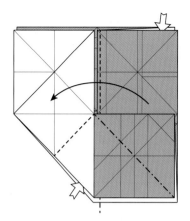

24. 按折线向左侧折叠。

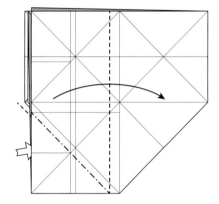

25. 撑开后向右压平。

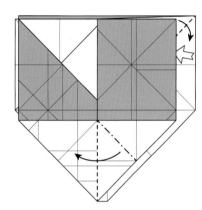

26. 按折线折叠。

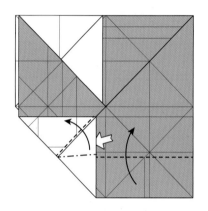

27. 撑开后按折线向上压平。

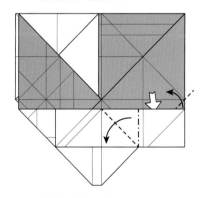

28. 撑开后按折线压平。

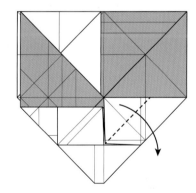

29. 向下谷折。

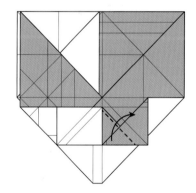

30. 向上谷折。

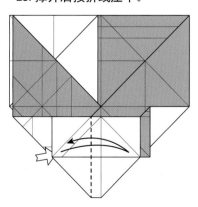

31. 谷折做折痕。

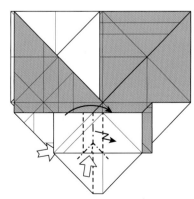

32. 按折线开放沉折后向右压平。

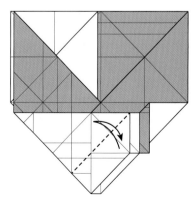

33. 谷折做折痕。

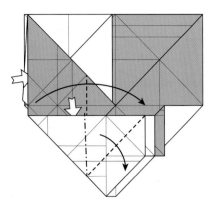

34. 撑开后按折线向下压平。

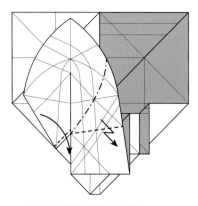

35. 按折线整理后压平。

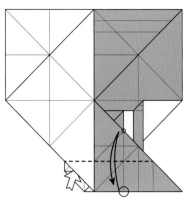

36. ○点对齐做折痕。

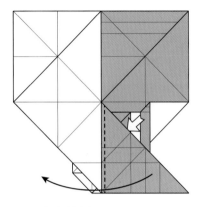

37. 向左谷折。

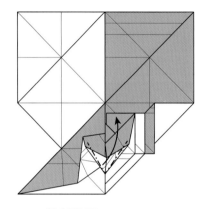

38. 按折线压平。

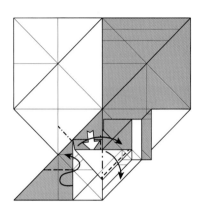

39. 按折线折叠。

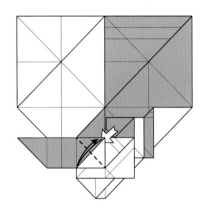

40. 谷折做折痕。

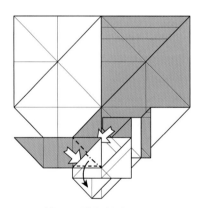

41. 撑开后按折线向下压平。

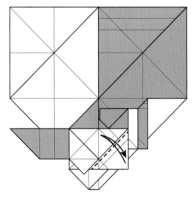

42. 谷折做折痕。

43. 两侧段折。

44. 撑开后按折线向右压平。

45. 向右谷折。

46. 撑开后按折线向右压平。

47. 向左谷折。

48. 按折线整理聚合。

49. 翻出阴影部分纸层。

50. 谷折做折痕。

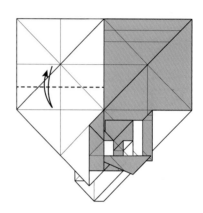

51. 谷折做折痕。

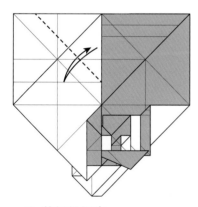

52. 谷折做折痕。

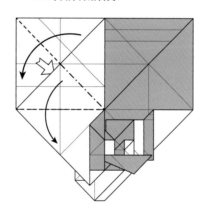

53. 撑开后向下压平。

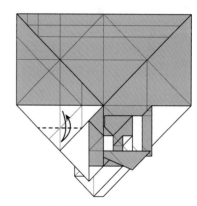

54. 谷折做折痕。

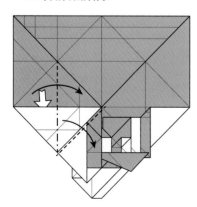

55. 撑开后按折线向下压平。

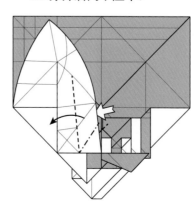

56. 撑开后按折线向右压平。

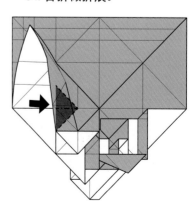

57. 按折线调整阴影部分结构。

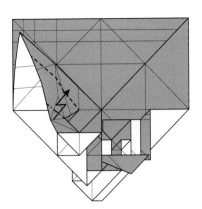

58. 按折线段折。

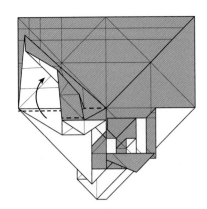

59. 按折线谷折。

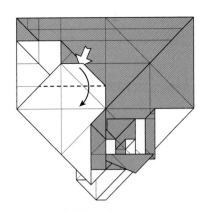

60. 向下谷折。

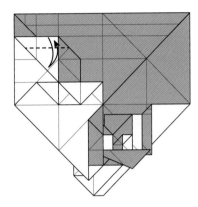

61. 谷折做折痕。

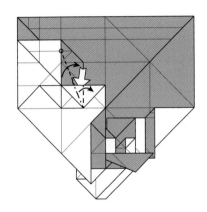

62. 过标记点向右谷折并按折线撑开压平。

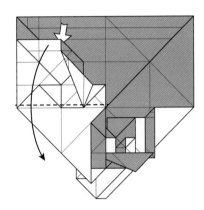

63. 向下谷折。

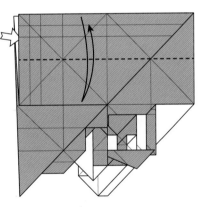

64. 谷折做折痕。

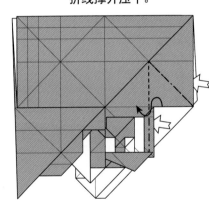

65. 撑开后按折线向左折叠。

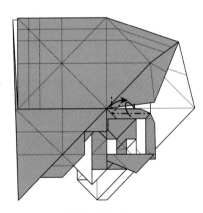

66. 按折线折叠。

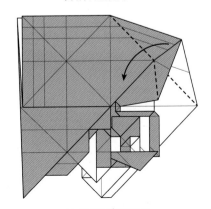

67. 按折线整理压平。

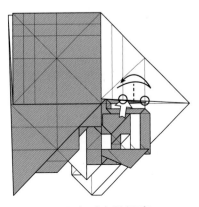

68. ○点对齐做折痕。

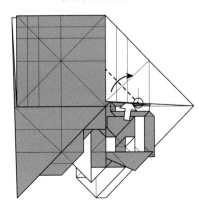

69. 过○点向上谷折。

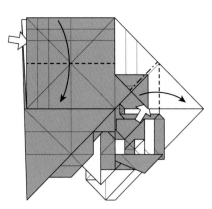

70. 撑开后按折线向下压平。

71. 谷折做折痕。

72. 撑开后按折线向上压平。

73. 按折线整理压平。

74. 撑开后按折线向右压平。

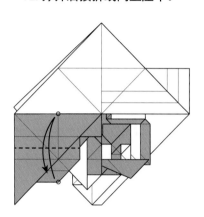

75. 谷折做折痕。

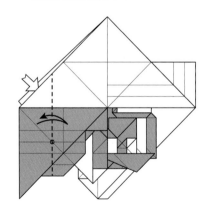

76. 过〇点谷折做折痕。

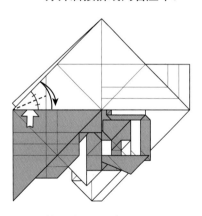

77. 等分角做折痕。

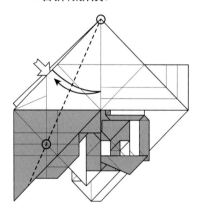

78. 连接〇点做折痕。

79. 内翻折。

80. 内翻折。

81. 谷折做折痕。

82. 按折线整理压平。

83. 撑开后按折线向左压平。

84. 撑开后按折线向下压平。

85. 〇点对齐做折痕。

86. 过〇点谷折做折痕。

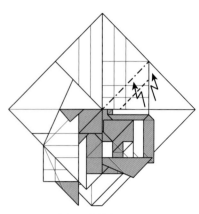

87. 两侧同时段折。

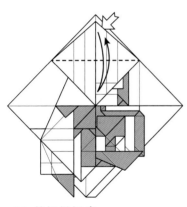

88. 谷折做折痕。

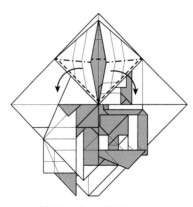

89. 撑开后向下压平。

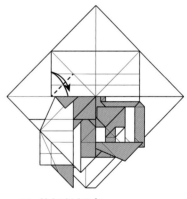

90. 谷折做折痕。

91. 向上谷折。

92. 按折线整理后压平。

93. 按折线折叠。

94. 按折线整体向左折叠。

95. 向后山折。

96. 按折线整体向右折叠。

97. 拉开纸层。局部放大观察。

98. 按折线整理。

99. 按折线折叠。

100. 向后翻折。

101. 向下谷折。

102. 向右谷折。

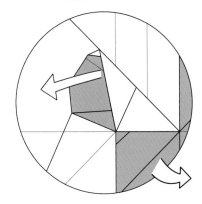

103. 拉动纸层调整倾斜角度。

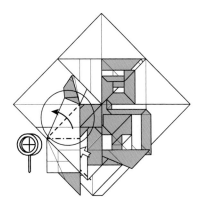

104. 撑开后按折线向左折叠。
局部放大观察。

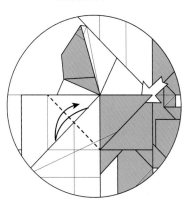

105. 谷折做折痕。

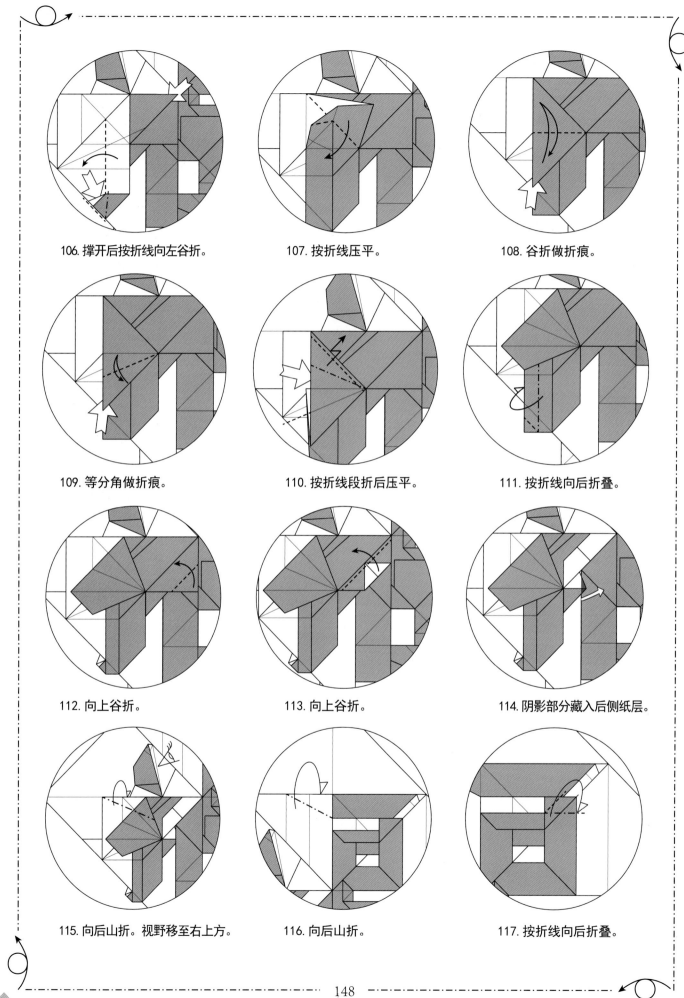

106. 撑开后按折线向左谷折。

107. 按折线压平。

108. 谷折做折痕。

109. 等分角做折痕。

110. 按折线段折后压平。

111. 按折线向后折叠。

112. 向上谷折。

113. 向上谷折。

114. 阴影部分藏入后侧纸层。

115. 向后山折。视野移至右上方。

116. 向后山折。

117. 按折线向后折叠。

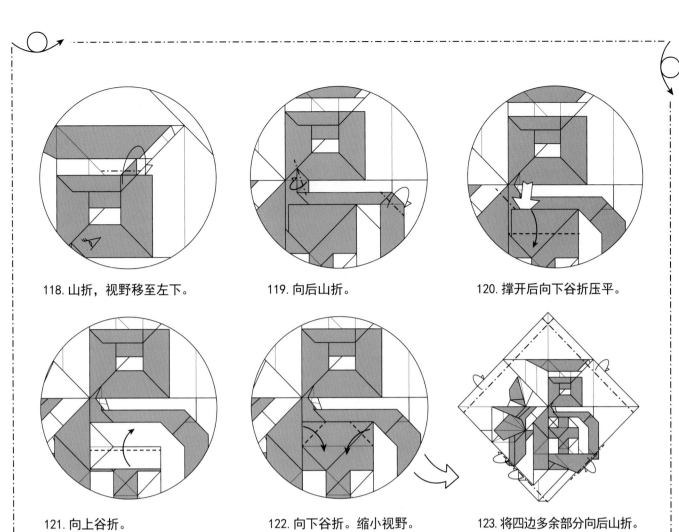

118. 山折，视野移至左下。

119. 向后山折。

120. 撑开后向下谷折压平。

121. 向上谷折。

122. 向下谷折。缩小视野。

123. 将四边多余部分向后山折。

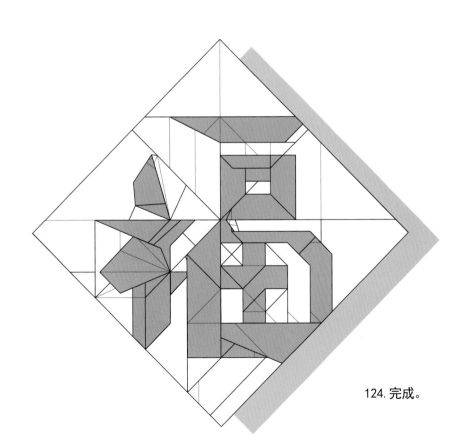

124. 完成。

翼龙

翼龙是一种非常著名的古生物，也是第一种会飞行的脊椎动物。此作品使用了22.5°结构设计创作，在尽可能还原细节的前提下保持了翼龙的体型比例。利用双色转换设计出了三角形的锐利的双眼，加上肌肉部位的结构设计，给人一种充满力量且凶猛的感觉。

本作品推荐使用1张边长40cm的正方形纸来制作。

折叠难度：★★★★★

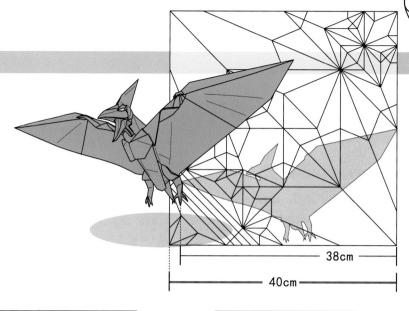

38cm

40cm

1. 做对角线折痕。

2. 边与边对折做折痕。翻面。

3. 边缘向中线对齐做折痕。

4. 谷折做折痕。

5. 等分角做折痕。

6. 局部放大观察。

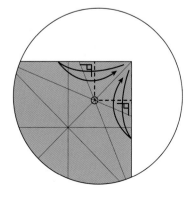

7. 过〇点做边缘的垂线折痕。

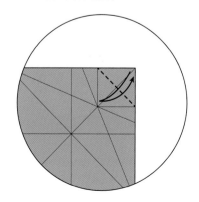

8. 谷折做折痕。

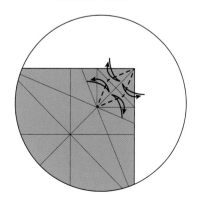

9. 等分角做折痕。

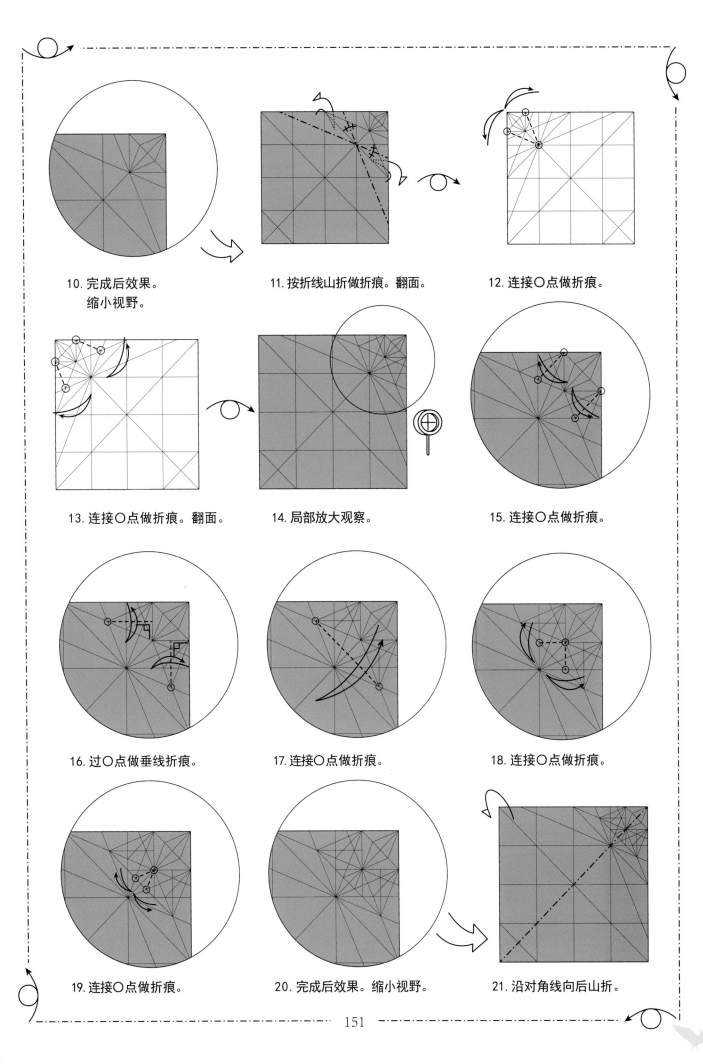

10. 完成后效果。
缩小视野。

11. 按折线山折做折痕。翻面。

12. 连接○点做折痕。

13. 连接○点做折痕。翻面。

14. 局部放大观察。

15. 连接○点做折痕。

16. 过○点做垂线折痕。

17. 连接○点做折痕。

18. 连接○点做折痕。

19. 连接○点做折痕。

20. 完成后效果。缩小视野。

21. 沿对角线向后山折。

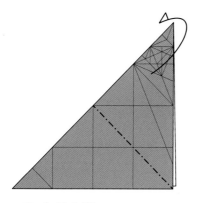

22. 向后山折。

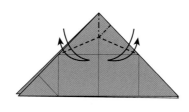

23. 兔耳折后全部打开。

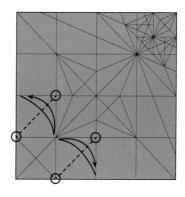

24. 连接○点做折痕。

25. 等分角做折痕，仅在○
点处留下记号即可。

26. 过○点谷折做垂线折痕。

27. 等分角做折痕。

28. 连接○点做折痕。

29. 连接○点做折痕。

30. 连接○点做折痕。

31. 等分角做折痕。翻面。

32. 连接○点做折痕。

33. 等分角做折痕。

34. 边缘向〇点对齐做折痕。

35. 局部放大观察。

36. 连接〇点做折痕。

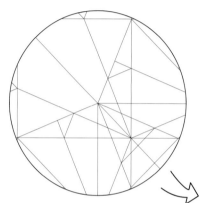

37. 完成后效果。缩小视野。

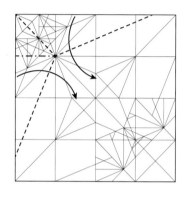

38. 兔耳折。

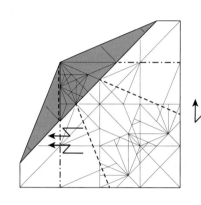

39. 按折线段折。

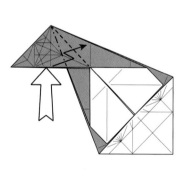

40. 撑开后按折线向右压平。

41. 局部放大观察。

42. 内翻折。

43. 另一侧按相同方法折叠。

44. 撑开后按折线整理聚合。

45. 向下谷折。

46. 按折线聚合，后侧按相同方法折叠。

47. 向下谷折。

48. 撑开后按折线整理聚合。

49. 向后山折。

50. 视角转换。

51. 内部纸层如图所示。

52. 翻面。

53. 按折线整理聚合。

54. 按折线压平。

55. 向右上谷折。

56. 按折线将〇点拉起向左上翻折。

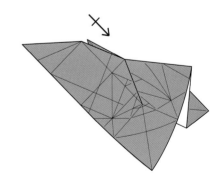

57. 后侧按相同方法折叠。

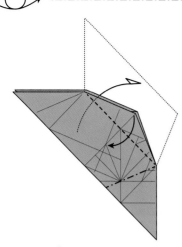

58. 按折线翻转纸层。

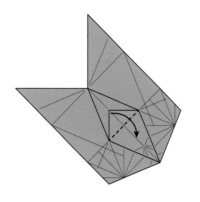

59. 向下谷折。

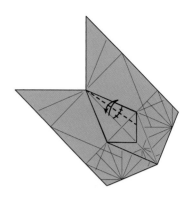

60. 等分角做折痕。

61. 阴影部分开放沉折。

62. 另一侧的折法参照步骤
60、61。

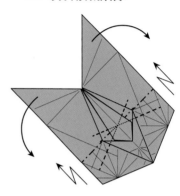

63. 两侧按折线段折。

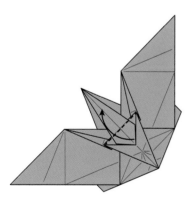

64. 向上谷折。

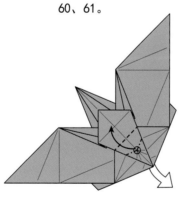

65. 按折线将〇点拉起。

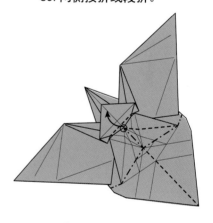

66. 按折线整理聚合。

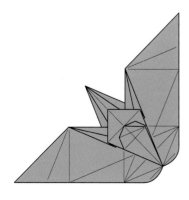

67. 翻面。

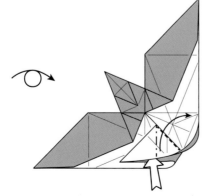

68. 撑开后按折线压平。

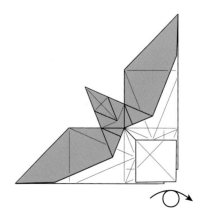

69. 翻面。

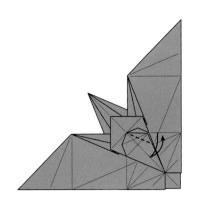

70. 等分角做折痕。

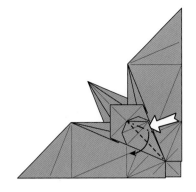

71. 撑开后向下压平。

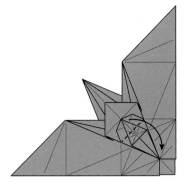

72. 向下谷折。

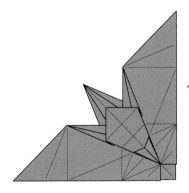

73. 翻面。

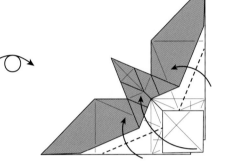

74. 按折线向上谷折。

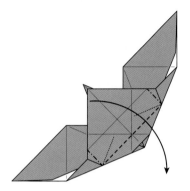

75. 按折线向下谷折并顺势压平。

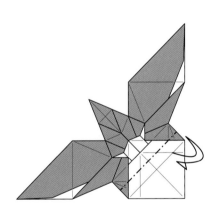

76. 山折做折痕。

77. 谷折做折痕。

78. 等分角做折痕。

79. 按折线整理聚合。

80. 段折。

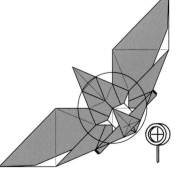

81. 局部放大观察。

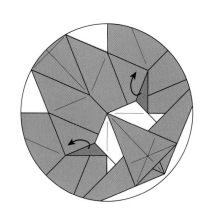

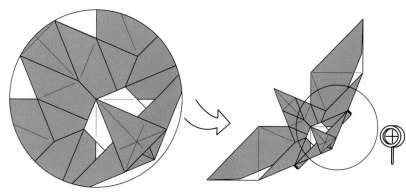

82. 阴影部分向后翻折。

83. 完成后效果。缩小视野。

84. 局部放大观察。

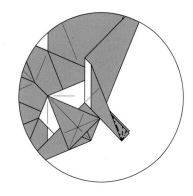

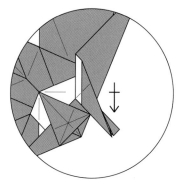

85. 按折线向下折。

86. 按折线连续内翻折。

87. 后侧按相同方法折叠。

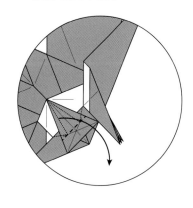

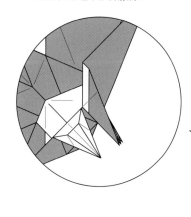

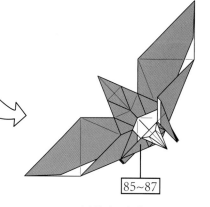

88. 按折线向下谷折并压平。

89. 完成后的效果。缩小视野。

90. 另一侧的折法参照步骤 85~87。

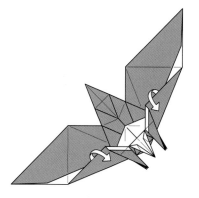

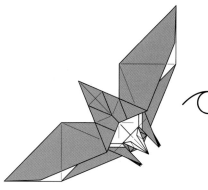

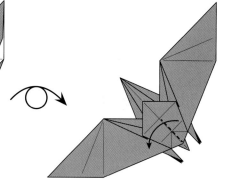

91. 将内部纸层翻出到顶层。

92. 翻面。

93. 按折线谷折，内部结构 顺势撑开压平。

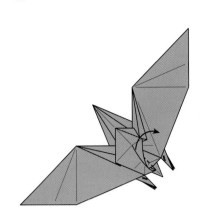

94. 按折线谷折。

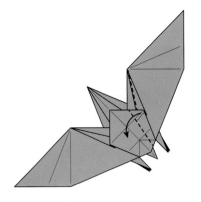

95. 按折线折叠。

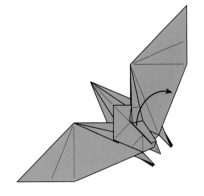

96. 打开到步骤95的状态。

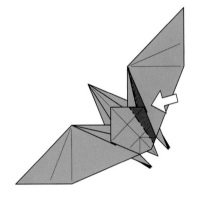

97. 阴影部分开放沉折。

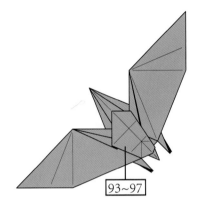

98. 另一侧的折法参照步骤
93~97。

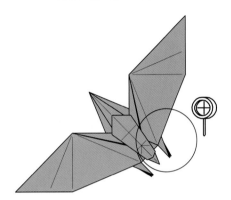

99. 局部放大观察。

100. 视角转换,拉开纸层。

101. 按折线整理聚合。

102. 完成后的效果。
缩小视野。

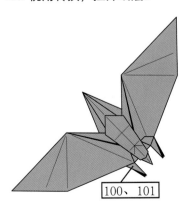

103. 另一侧的折法参照步骤
100、101。

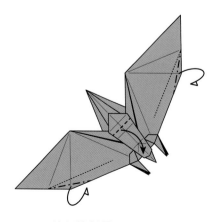

104. 按折线折叠。

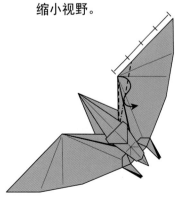

105. 按折线内翻折。

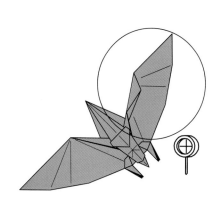

106. 局部放大观察。

107. 按折线内翻折。

108. 拉开纸层。

109. 按折线整理聚合。

110. 按折线内翻折。

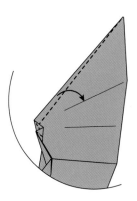

111. 按折线向下翻折。

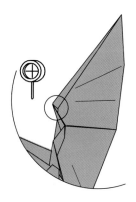

112. 局部放大观察。

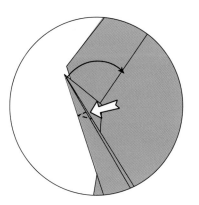

113. 按折线撑开压平。

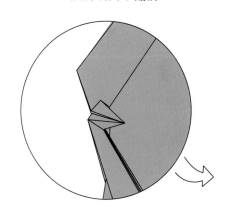

114. 完成后效果。缩小视野。

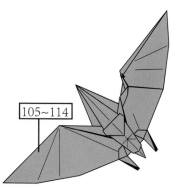

115. 另一侧的折法参照步骤
105~114。

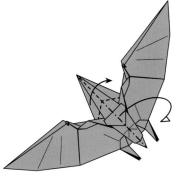

116. 按折线整理聚合。

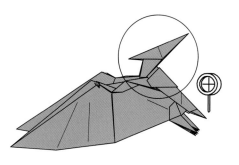

117. 局部放大观察。

118. 两侧同时向上谷折。

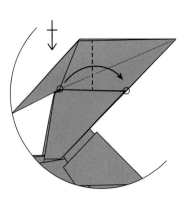

119. ○点对齐折叠，同时左
 边的角顺势向上拉起。
 后侧按相同方法折叠。

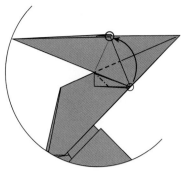

120. ○点对齐折叠，顺势
 压平。

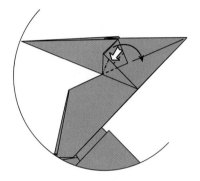

121. 撑开后按折线压平。

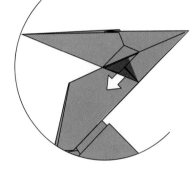

122. 拉出阴影部分纸层。

123. 拉出内侧阴影部分纸
 层，下面向后山折。

124. 向上谷折。

125. 按折线内翻折。

126. 按折线折叠。

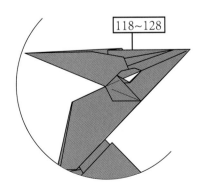

127. 后侧的折法参照步骤
 118~128。

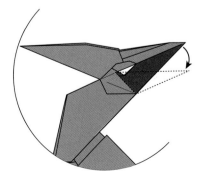

128. 阴影部分纸层向下拉。

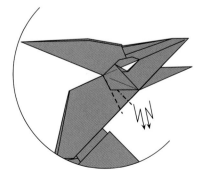

129. 两侧按折线段折。

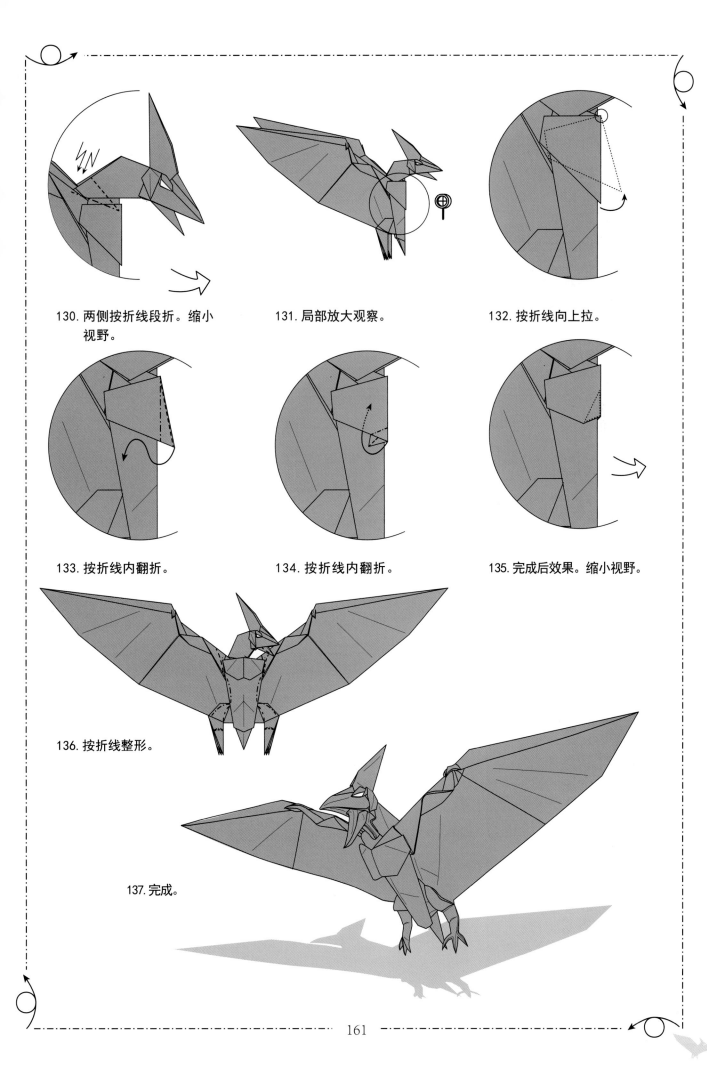

130. 两侧按折线段折。缩小
视野。

131. 局部放大观察。

132. 按折线向上拉。

133. 按折线内翻折。

134. 按折线内翻折。

135. 完成后效果。缩小视野。

136. 按折线整形。

137. 完成。

作品欣赏及折痕图

骑士

本作品用一张纸就完成了马和骑士的造型，骑士手中还握着武器。布局方面将最难使用的纸张中心区域作为马的尾部，纸的其余角落区域拥有充足的发挥空间。

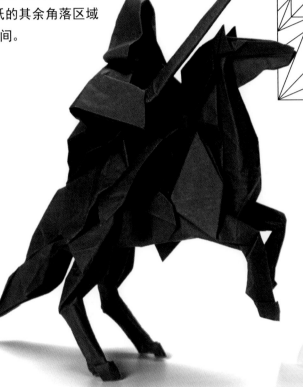

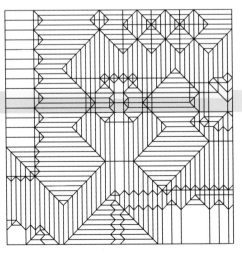

雨中漫步

古装人物造型，使用48格×48格的箱式结构，人物及其手持的雨伞都由同一张纸分配出来。

濑尿虾

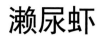

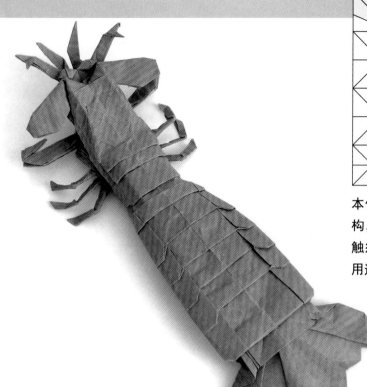

本作品是由鹤基本型为基础变换出的结构，通过点分裂做出了濑尿虾的爬足和触须，折叠时部分区域纸层较厚，可以用适量胶水固定整形。

猴子

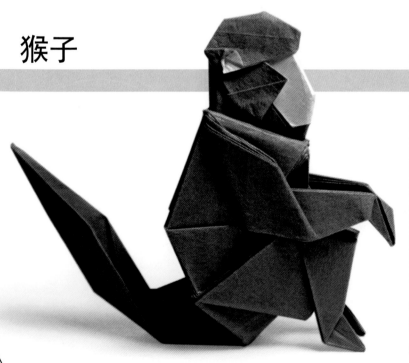

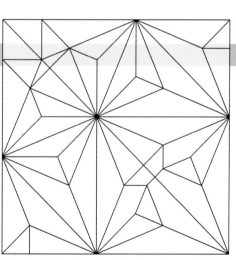

由基础的22.5°结构完成的坐姿猴子，这类作品倾向于尽量用简单、利落的线条概括造型。

鲨鱼

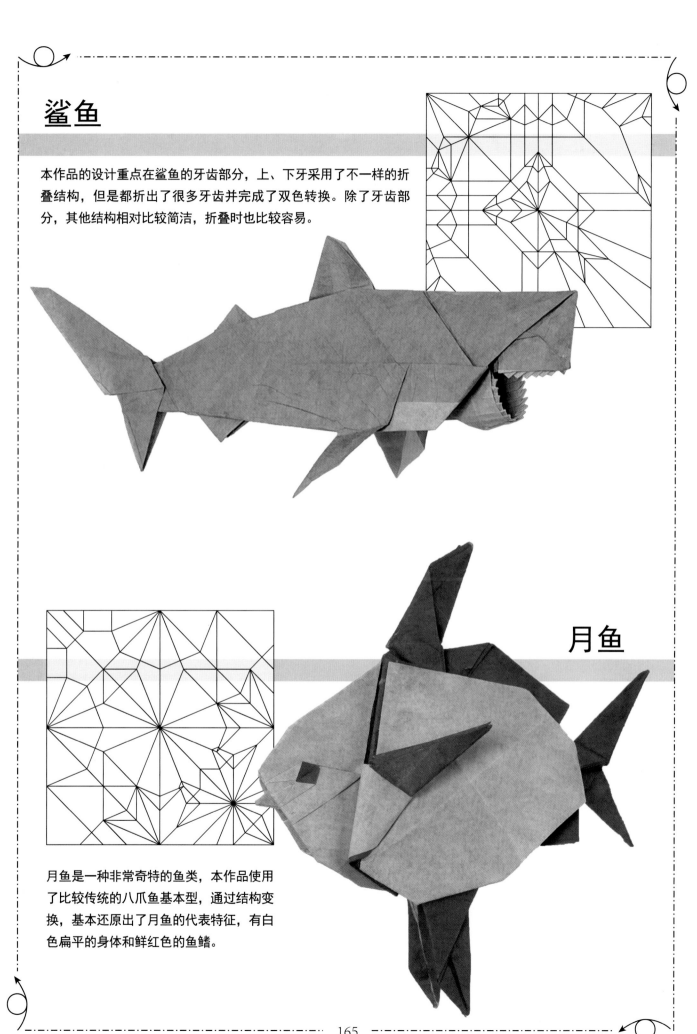

本作品的设计重点在鲨鱼的牙齿部分，上、下牙采用了不一样的折叠结构，但是都折出了很多牙齿并完成了双色转换。除了牙齿部分，其他结构相对比较简洁，折叠时也比较容易。

月鱼

月鱼是一种非常奇特的鱼类，本作品使用了比较传统的八爪鱼基本型，通过结构变换，基本还原出了月鱼的代表特征，有白色扁平的身体和鲜红色的鱼鳍。

棘龙

在古生物学家于2020年发布的资料中，棘龙的形象从以前的双足行走的"陆地霸王"的形象，变成了四足爬行的"水中渔夫"。巨大的鳍状尾巴和背部的帆状物是棘龙最显著的特点，作者采用对角线的布局，在利用纸张中间的区域做帆状物的同时，让剩余的纸能做出足够长的尾鳍。作品基本型相对比较简单，折叠至成品需要少许的整形技巧。

戟龙

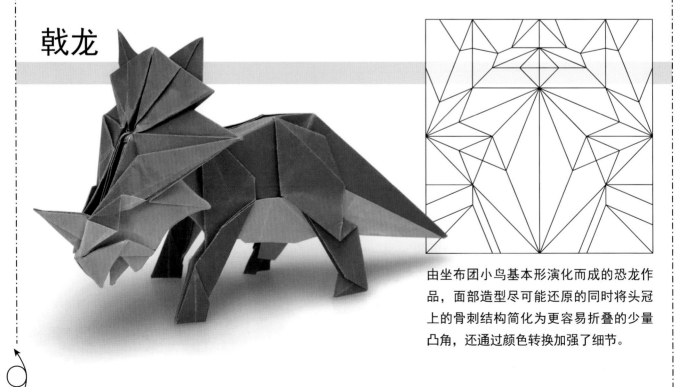

由坐布团小鸟基本形演化而成的恐龙作品，面部造型尽可能还原的同时将头冠上的骨刺结构简化为更容易折叠的少量凸角，还通过颜色转换加强了细节。

麒麟

麒麟的鳞片和纸张边界有两格距离，使后腿不需要平移到更远就可以得到较长的分支，鳞片下方多出来的两格在整形时收起，边缘可以增加到腿部分支作为修饰。头部分为左上角的头和中间的鬃毛，鬃毛有四个分支，整形时可以取两个分支作为犄角。身体部分需要做出立体感，凸显出腿的轮廓。

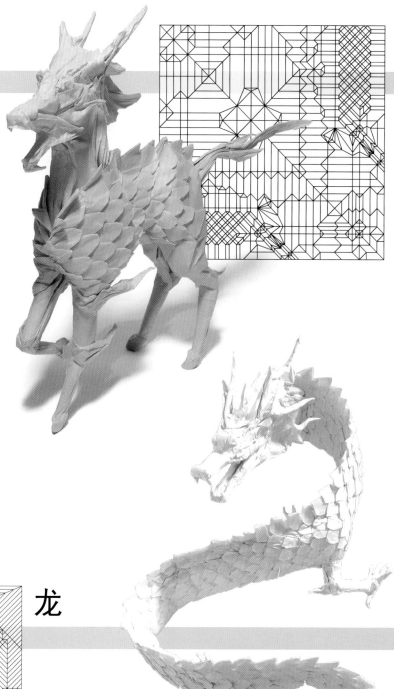

龙

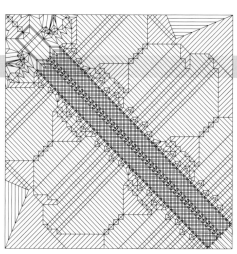

此作品部分使用了同题材的神谷哲史的龙神3.5的结构。采用了最简单的对角线布局，将龙爪的分支移至腹部伸出，相较于神谷哲史的布局，牺牲了部分纸张的利用率，但解决了龙的身体不流畅的问题。同时为更多地利用对角线长度，压缩了龙头和龙尾的空间，所以头和尾的基本型比较简单。仔细分析纸层才能折叠出细节。

猪八戒

猪八戒是中国四大名著《西游记》中的主要角色之一，生的猪头人身，体型肥胖硕大。本作品基于1986年播出的电视剧《西游记》中猪八戒的形象而创作，采用对角48等分蛇腹设计，着重于面部刻画，并通过双色纸翻色，做出了深色的僧衣、僧帽。

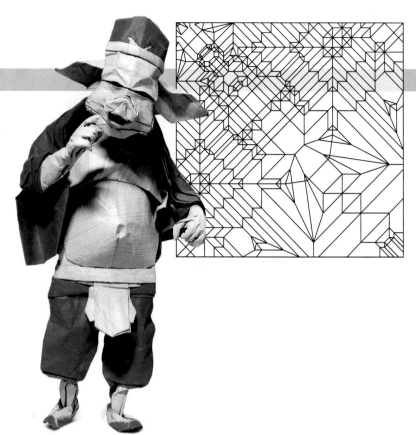

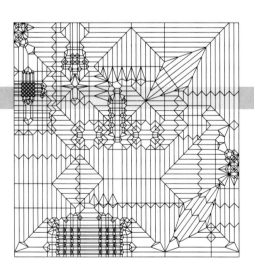

关羽

关羽是三国时期的名将，后被神化，民间尊其为"关公"，崇为"武圣"。本作品参照电视剧《三国演义》中半袍半甲、二尺美髯、手持关刀的形象而创作，采用48等分蛇腹设计，将兽吞肩甲、兽面腰带、腿甲等均做了精心勾画，关刀则由两个长分支拼接而成。

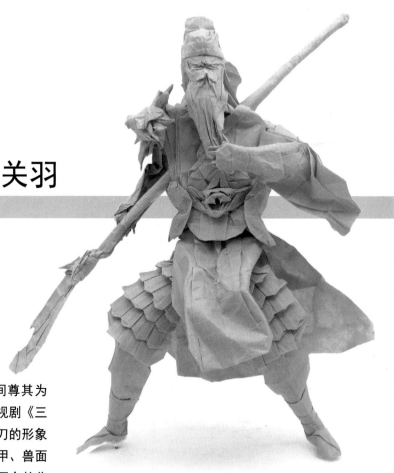